林健篆书千字文

海峡出版发行集团
THE STRAITS PUBLISHING & DISTRIBUTING GROUP

福建美术出版社

图书在版编目（CIP）数据

林健篆书千字文 / 林健著. -- 福州 ： 福建美术出
版社，2014.12
　　ISBN 978-7-5393-3221-5

　　Ⅰ．①林… Ⅱ．①林… Ⅲ．①篆书－法书－作品集－
中国－现代 Ⅳ．① J292.28

　　中国版本图书馆 CIP 数据核字（2014）第 297622 号

林健篆书千字文

作　　者：林　健
责任编辑：卢为峰　蔡晓红
出版发行：海峡出版发行集团
　　　　　福 建 美 术 出 版 社
社　　址：福州市东水路 76 号 16 层
邮　　编：350001
网　　址：http://www.fjmscbs.com
服务热线：0591-87620820（发行部）　　87533718（总编办）
经　　销：福建新华发行集团有限责任公司
印　　刷：福州华彩印务有限公司
开　　本：889×1194mm　　1/16
印　　张：11.5
版　　次：2014 年 12 月第 1 版第 1 次印刷
书　　号：ISBN 978-7-5393-3221-5
定　　价：58.00 元

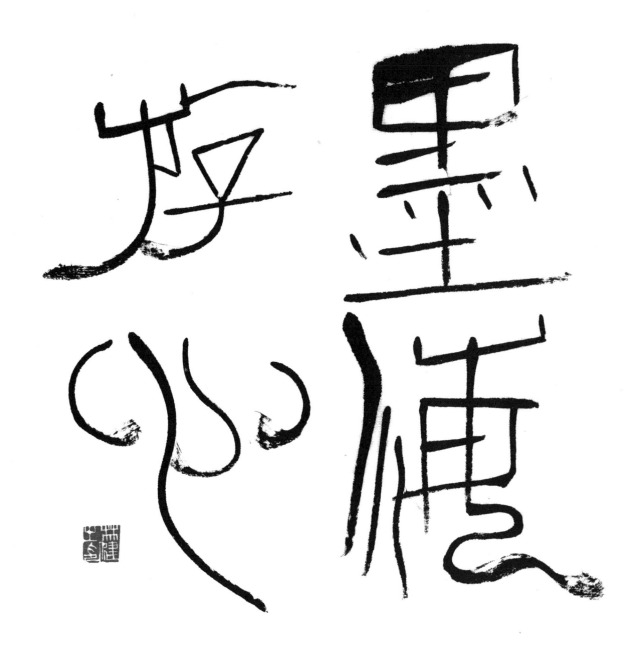

山在补砚斋中

力帆林健先生的生命智慧和艺术思想已圆满地表达在他的书法和篆刻作品里，识相者一见便会，虽遥隔万里而不以为远。

亲近先生之初，其艺术的冲击感和师道的亲切感，常让我生起诉诸文字的冲动，每次问道归来都会留意记载。但随着岁月的流逝，这种冲动也慢慢地湮没于对他那生命智慧和艺术魅力的享受里了。

他本自在，我自欢喜，何以欢喜？莫名其妙！自在是他的境界，欢喜是我的福分。因为愈亲近愈仰望，我可能永远看不清细节，也无意于细节，欢喜比什么都真切实在。

庚寅七月既望，先生七秩华诞，我拙陋的文字难以言状自己的欢喜和感恩，谨集古德语成联申贺：

『从心所欲而不逾矩，日丽月圆辉寿者相；与古为欢一以贯之，刀精笔劲腾汉时风。』

这也是我所仰望的先生的气象。

先生以书法篆刻艺术名世，其师从、学问、艺术渊源、发展脉络与成就，时有知音之评，而我更着意于先生生命和艺术的境界。

先生特别强调事理通达，致广大、极精微。我认为这几乎是他生命和艺术追求的全部。通达、广大、精微充分表达在他的作品里，令同道者会心激赏。

先生的通达落实于生命和艺术相统一、敬畏与率性相统一。先生一贯奉持『游于艺』的古训，为人处世是本分事，从艺是精神寄托；为人强调道德端方，从艺追求自由享受。儒家、道家思想在他的生命里犹如日月同辉，所以其为人传统，从艺创新却不让时贤。敬畏与率性如同大鹏之两翼，在先生

身上得以平衡、并奋。敬畏见于其对传统伦理、法度的尊崇，对真善美的坚定追求；率性见于其对生活的淡泊、从容，行笔走刀个性的挥洒和张扬、章法的活泼。其敬畏落实于艺术研讨与实践，表现在对经典的悉心揣摩，对先贤教导的遵循，研读文字以说文为宗，长期集临篆刻文字：非常重视工具书的作用，随时查阅，剖析文字形音义理；创作极其严谨，构思必悉览资料，既免于误记，又期能温故而知新。其率性突出表现在线条和构图收放、疏密对比强烈，虚实相生。线条上得势就发挥，或劲直，或婉转，划长线，留块面，极温柔又极坚刚，尤以运气挥洒见长；空间上则腾位挪界，天高地厚，格局宏开。

中庸是大米，先生如是说，体现着他对道德与文化的自觉和坚守。因为统一，所以中道；因为通达，所以思想富有穿透力。思想的穿透力诉诸刀笔，必然使线条和空间充满整劲和张力，生命力量和智慧化生于书法笔墨、篆刻印文的雄奇与幽默。其穿透力不仅表现在对笔法、刀法、结构、章法的了然洞达，还表现在时空的错落，他的作品常常让人联想起秦汉的明月、衣冠、金石乃至青龙、白虎、朱雀、玄武等生动的神话画面。说不清是直追秦汉还是秦汉而来。也许他的精神从来就没有离开秦汉，秦汉是他永恒的精神家园。

先生的通达还落实于书法与篆刻相统一、大气与精微相统一。在具体的艺术实践中，不仅致力表现一以贯之的生命意象和审美追求，其走刀出笔意，行笔有刀痕，一笔能了书法，一刀能了篆刻法，笔刀不二同臻妙境。方寸之中呈大气，挥洒收拾显精微。大气主要来自天性，精微渐得于坚定修持和涵养的德性。其个性化的线条流变于篆隶行草各成其势，却笔笔不失秦汉气韵，连魏晋的行草也被统

一到他的秦汉时代。先生的精微处还表现在他特别强调工具的重要，重视笔、墨、纸的选择与调和，大概因为不同字体书风有不同的线条要求，而他对线条的质感、节奏和力度有着极致的敏感和追求。

纵观先生的书法，篆隶早熟，行草漫参；篆隶脱胎有本，行草难言其宗。篆隶风格早熟得益于其篆刻的早熟和成就，但随着年龄和人生境界的提升，图式结构越来越浑然和谐，线条越来越清丽圆劲，意象上也由奇肆趋于奇逸。先生自言，行书中年始得门径，古稀未臻成熟，故用心甚于篆隶。我曾见他脱影放大双钩右军兰亭序、圣教序等法帖及集临古贤行草字数本，先生对法度的尊崇和前贤的敬畏以及尽善尽美的追求也由此可见一斑。先生总是慧眼独具地依止经典，参透经典，故能变化妙用、自出机杼。

先生的通达还落实于作品思想内容与形式相统一，在抱一思想中不断陶冶，在知行合一中升华。

其书法篆刻的内容多为古德成语、美意吉言，诸如其喜刻的印文：日升月恒、与天地相翼、与华无极、长风荡海、美意延年、中庸之为德也、寿如金石嘉且好兮等等，这些意象折射着先生的生命观照和人文思想，饱含着其对天地气象和传统人文精神的关怀和热爱。先生就是在这样的关怀和热爱中与天地气象和传统人文精神相契合、感通，精神往来于天地，风格特立于古今。

先生六十岁后斋居闽都九仙山北麓，于学问中晤先贤，于游艺中观自在，一笔一刀娴熟过处都留下他变化不离其宗的意生身。七十岁后的作品更加天真烂漫，得笔墨游戏三昧。而他却具足圣人法圣人不知。其实，非不知也，知不足也，故能成其智也！

在分享先生的智慧光明中十五年弹指一挥，远游天山三年往来之际，先生也不吝赐作吉语道句相

勖勉。愧我道业无成，只能在亲近中仰望，又何敢言读懂先生？癸巳七月既望，我在新疆昌吉任上，

喜月满天山，欣而行吟，祈请天山为先生寿：

秦时明月汉时风，补砚老人自抱冲。

篆刻篆书浑得一，事情事理贯于中。

寸章游刃功夫妙，巨制挥毫气象雄。

玉楮古辞弥美意，露台新树见花红。

偶来从学求开示，数语随机教发蒙。

容我夤缘亲炙久，道心坚定任飘蓬。

今年吉日客昌吉，仰望雪峰映碧空。

颂祷闽都春色永，至诚能化感神通。

天山乐为先生祝：喜寿康强万福隆！

象曰：天在山中，大畜。我说：山在补砚斋中。

甲午三月九安王宁拜稿

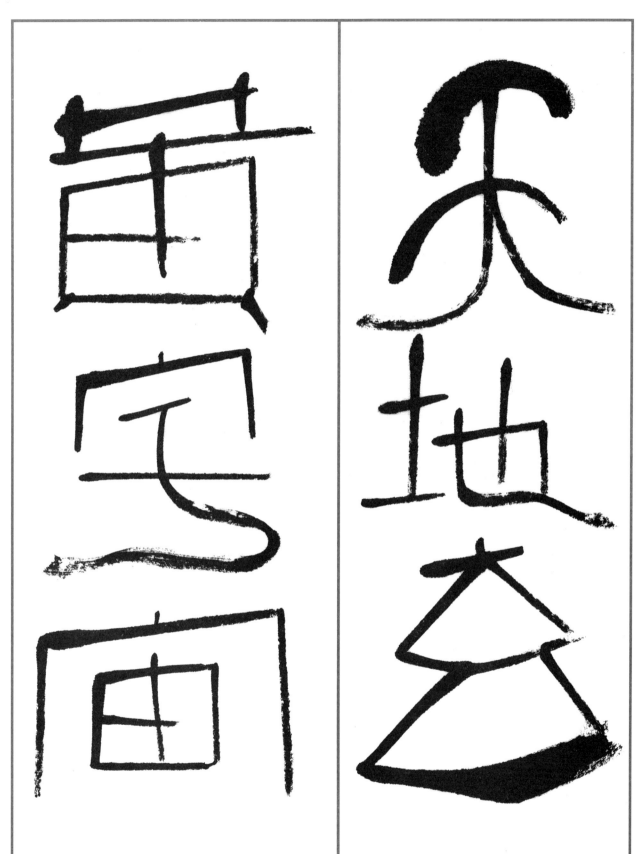

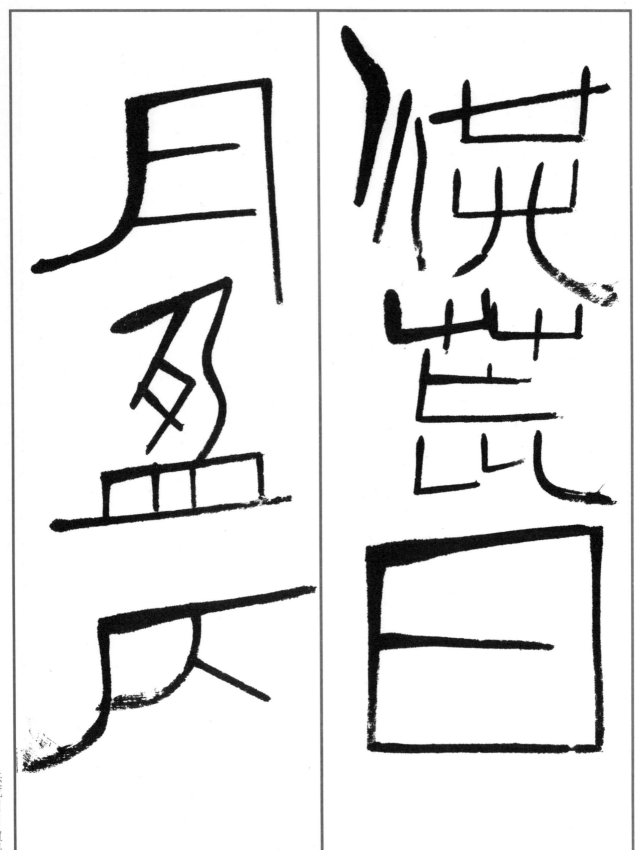

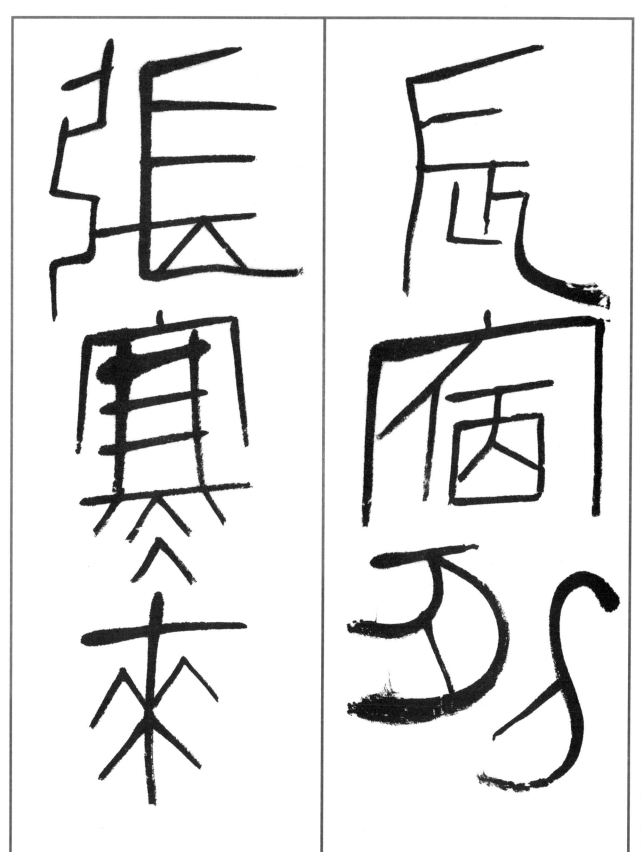

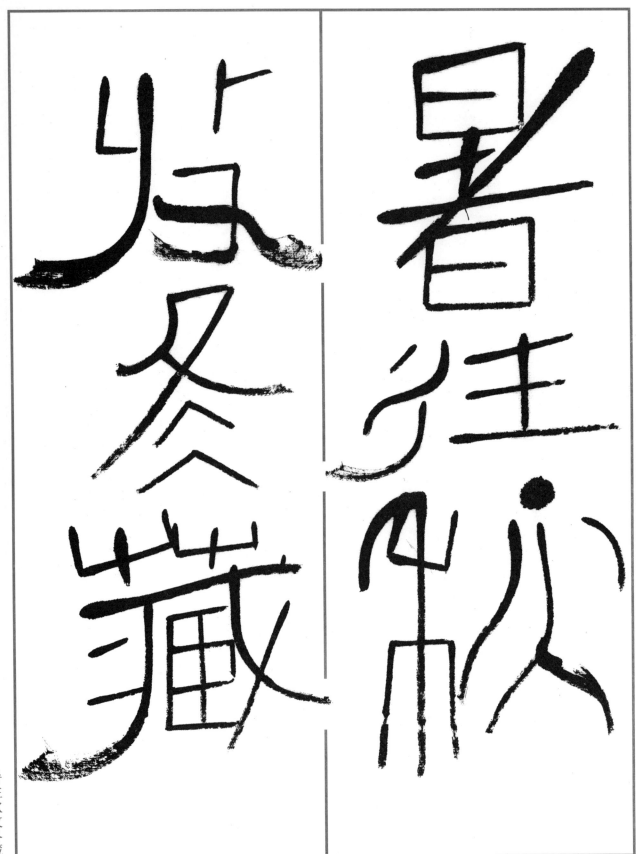

暑往秋收冬藏

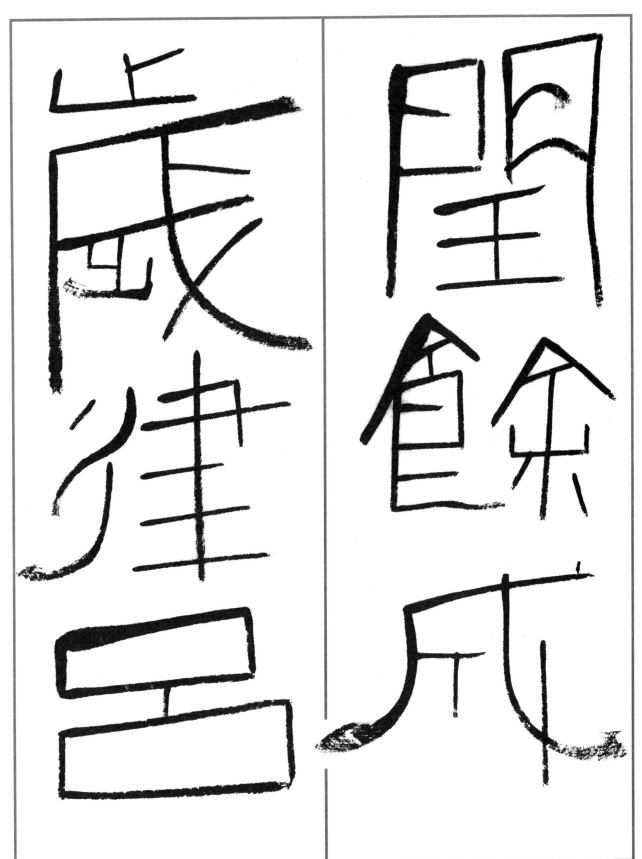

閏餘成歲律呂

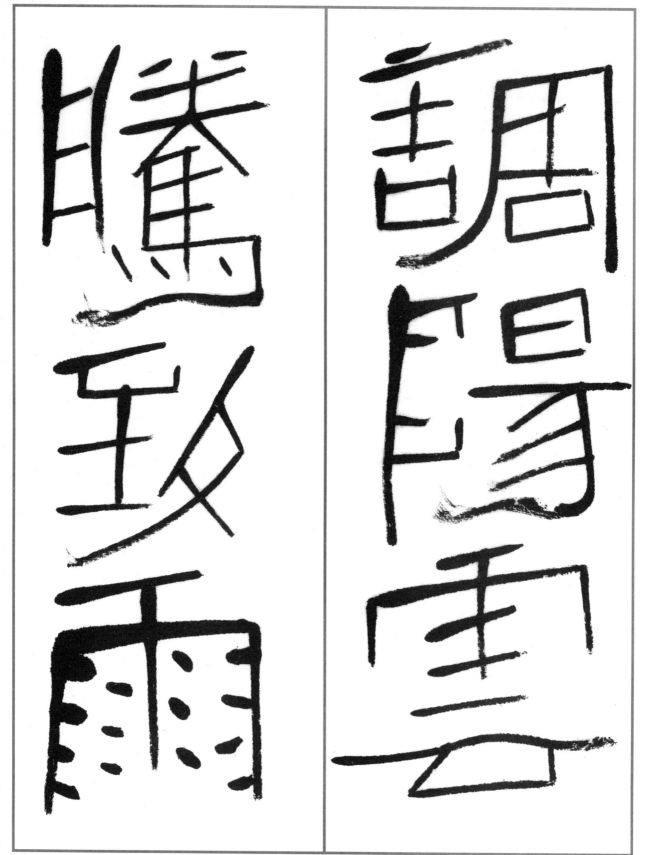

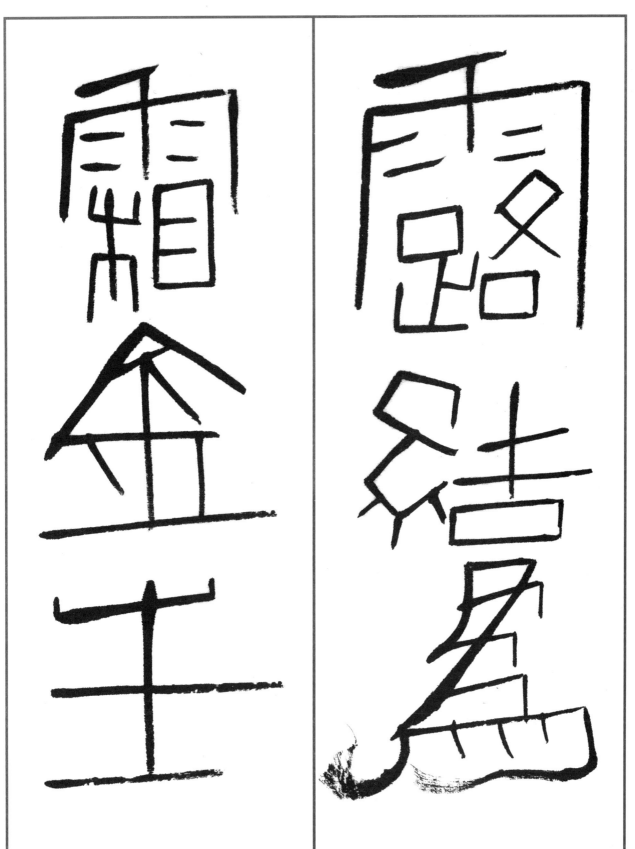

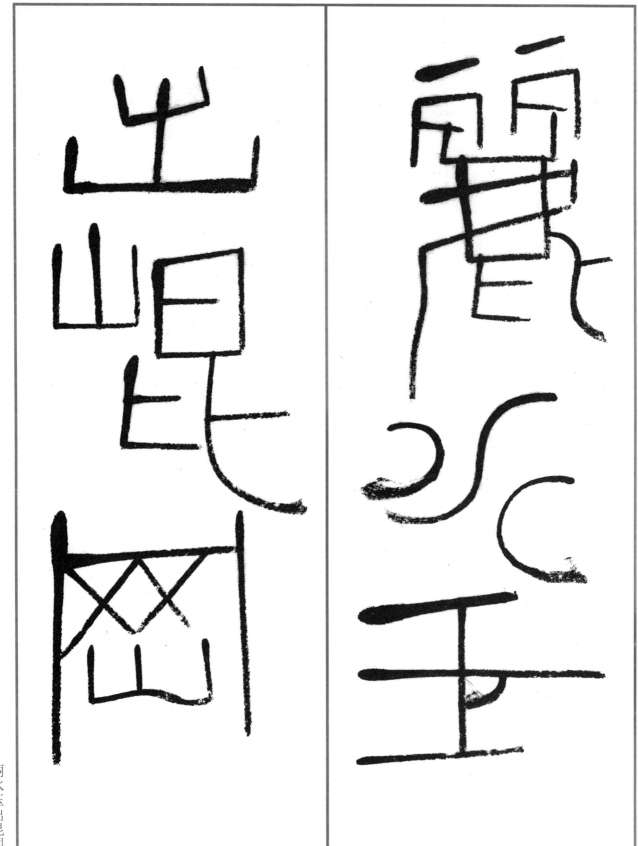

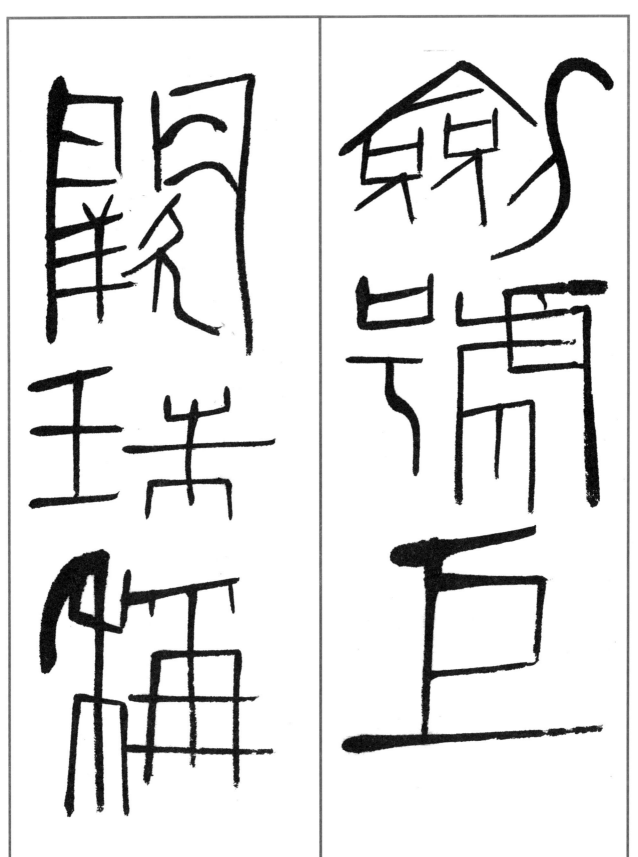

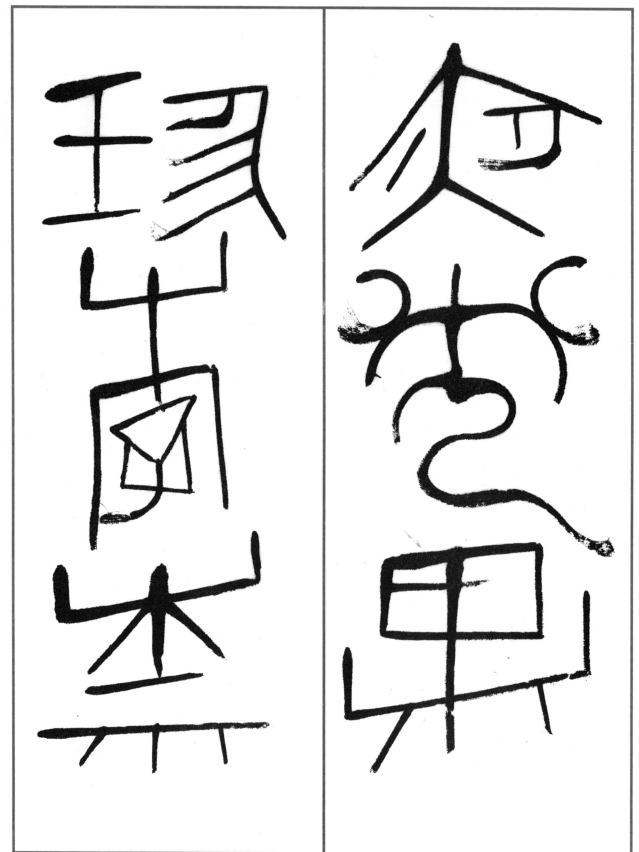

夜光果珍李柰

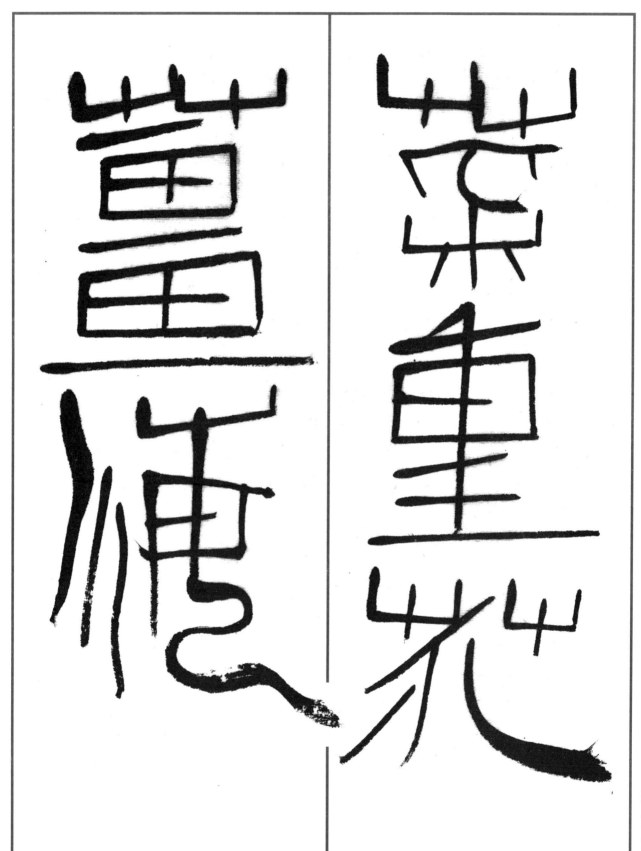

菜重芥姜海

咸河淡鳞潜羽

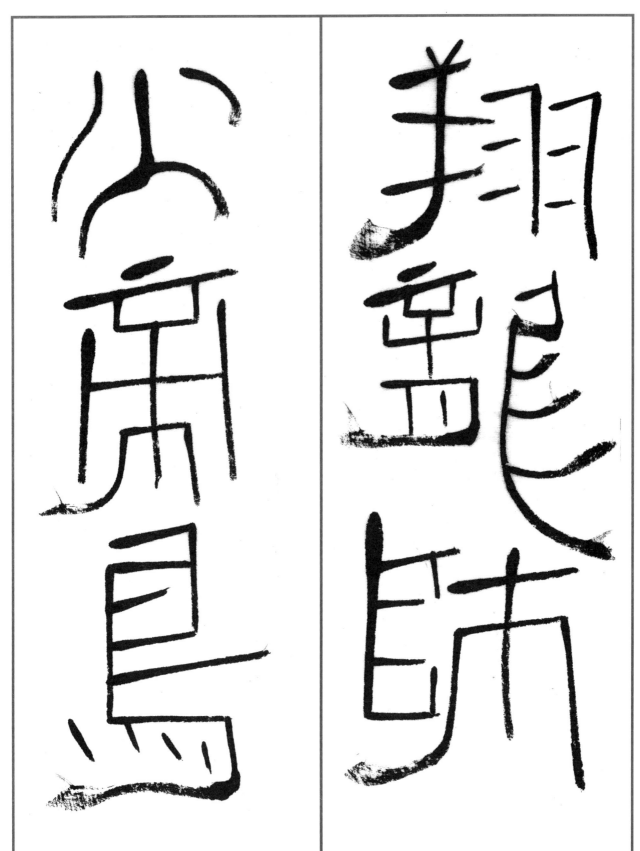

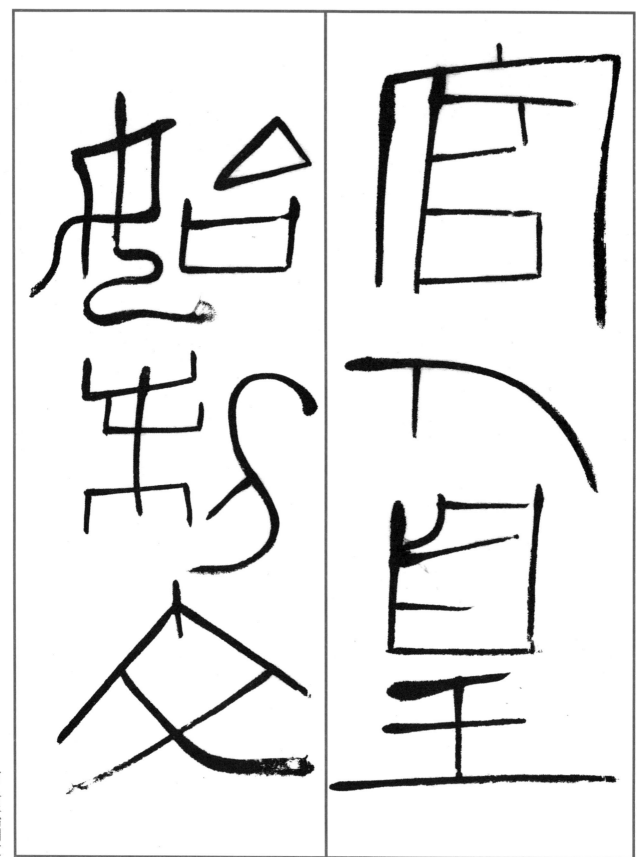

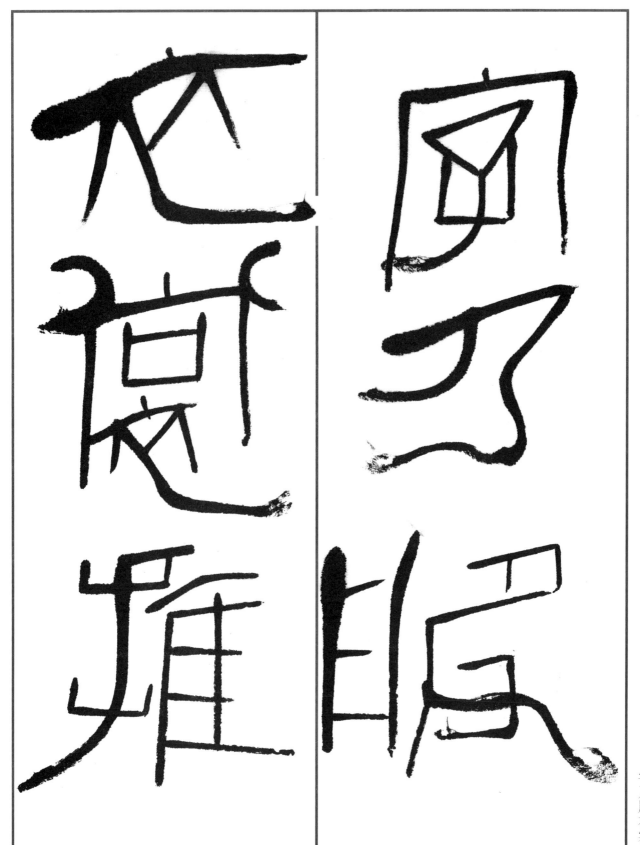

字乃服衣裳推

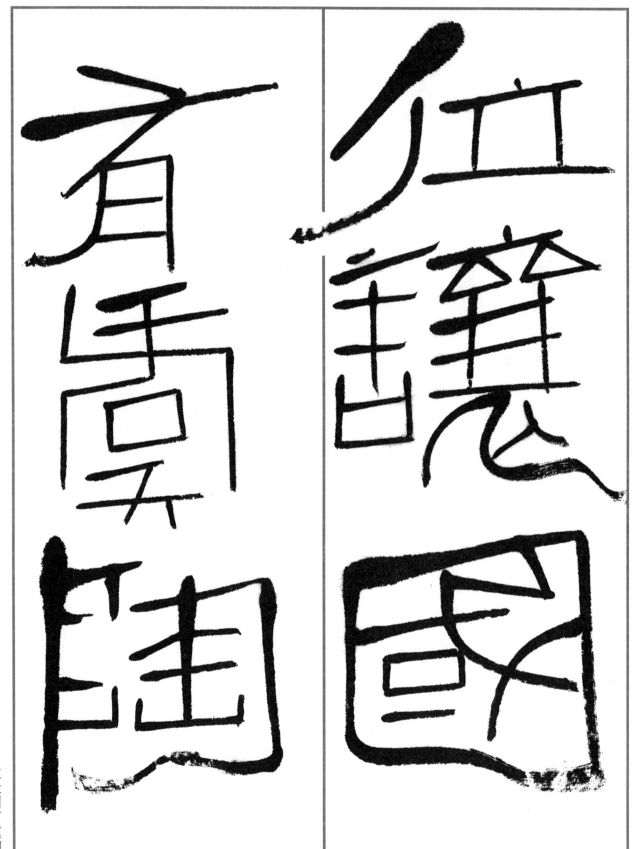

位让国有虞陶

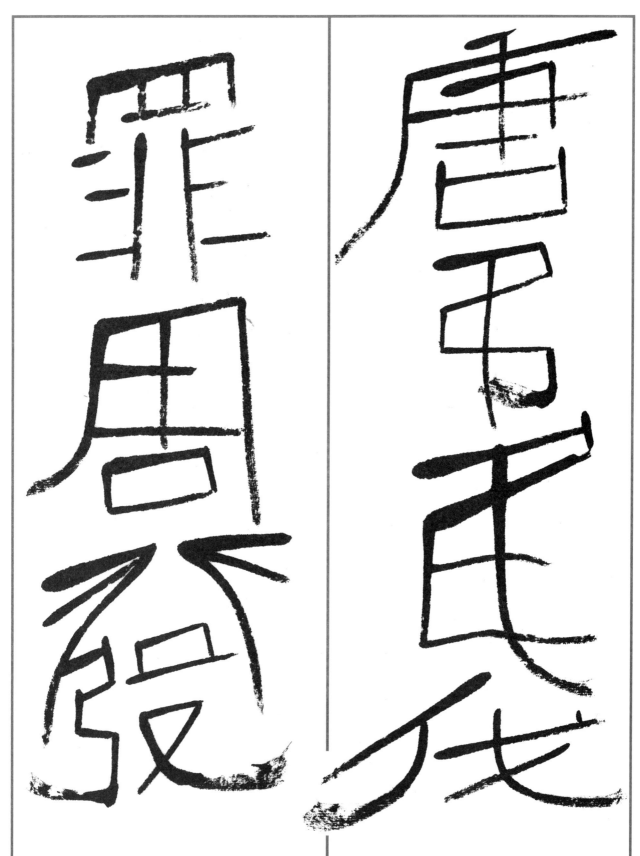

唐吊民伐罪周发

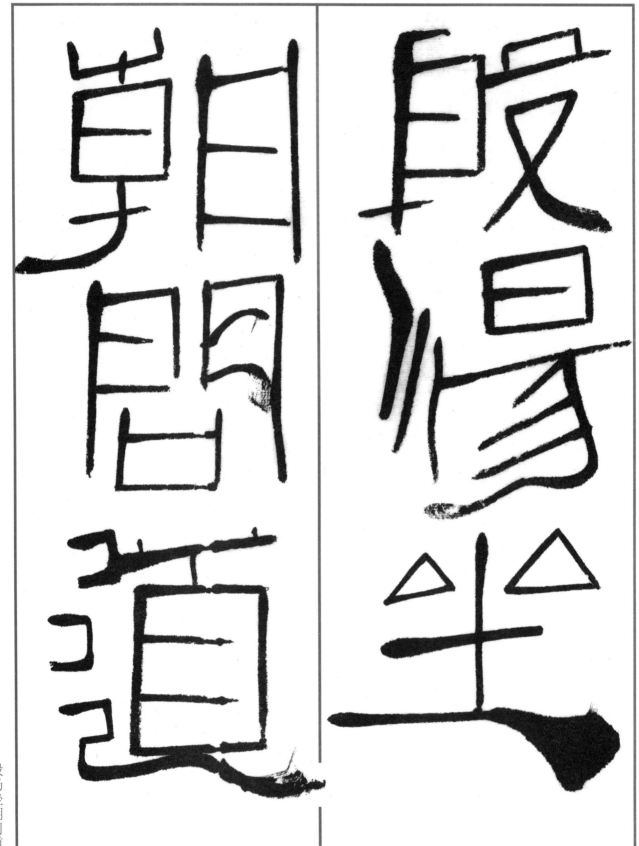

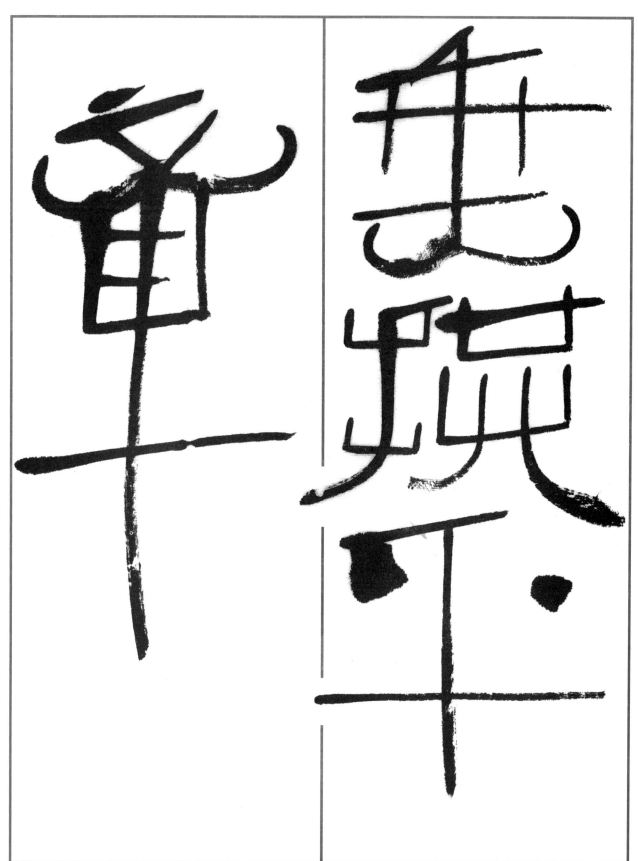

垂拱平章

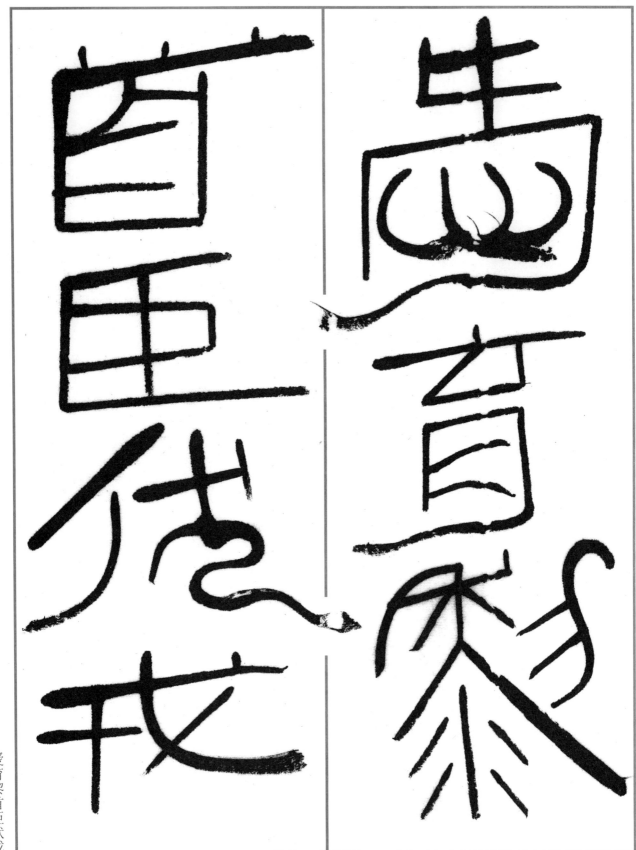

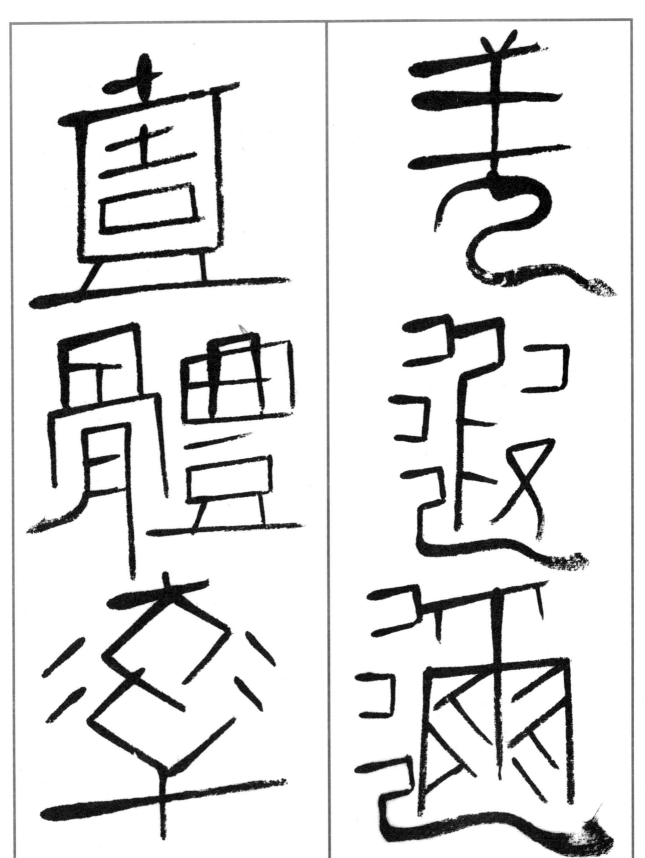

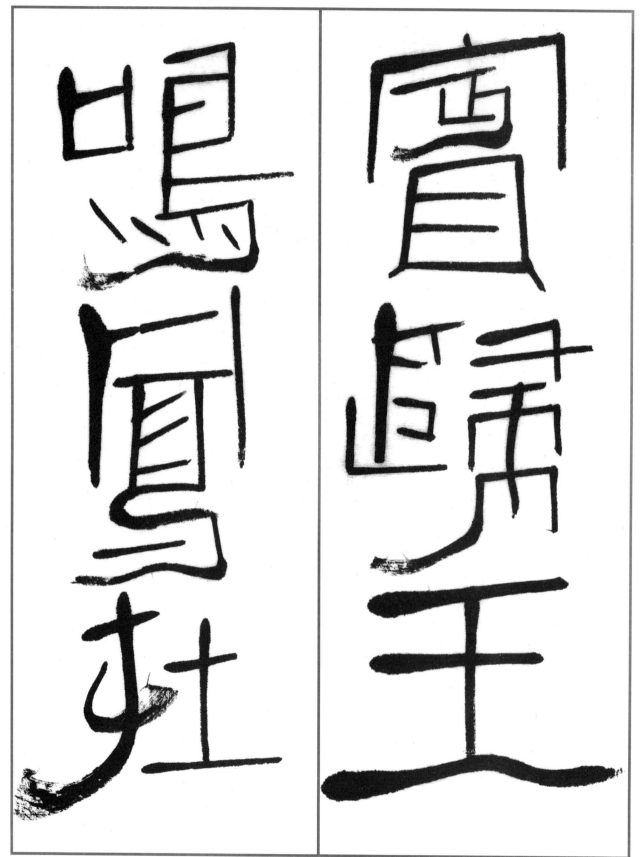

宾归王鸣凤在

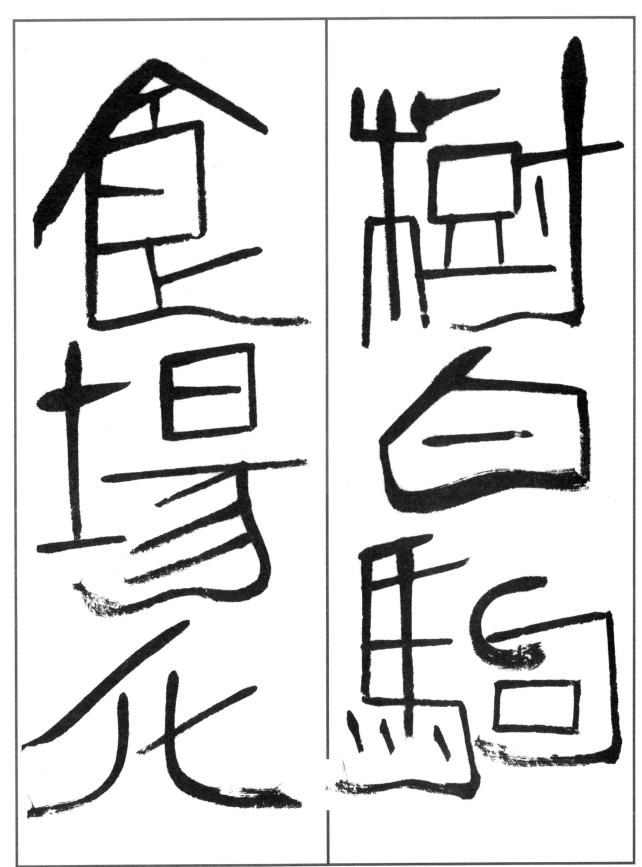

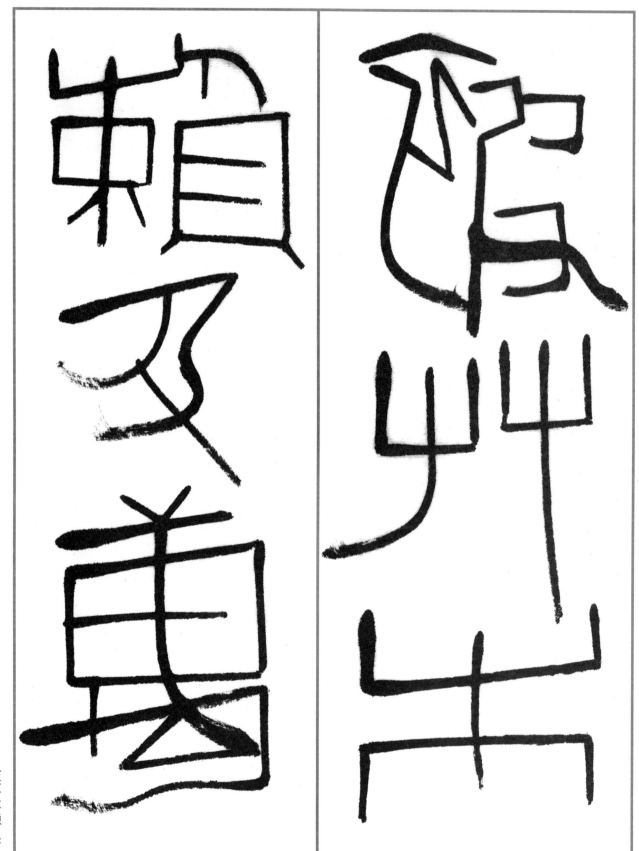

被草木赖及万

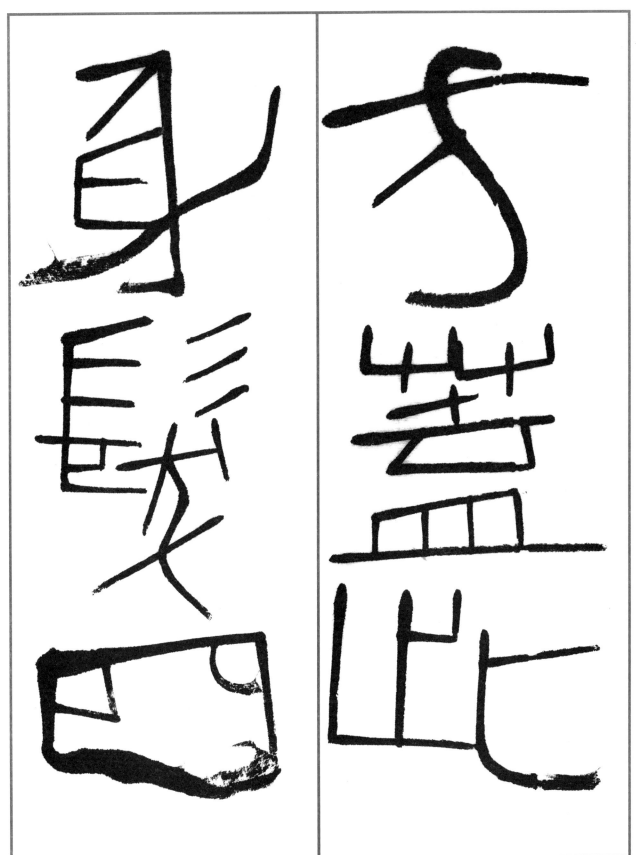

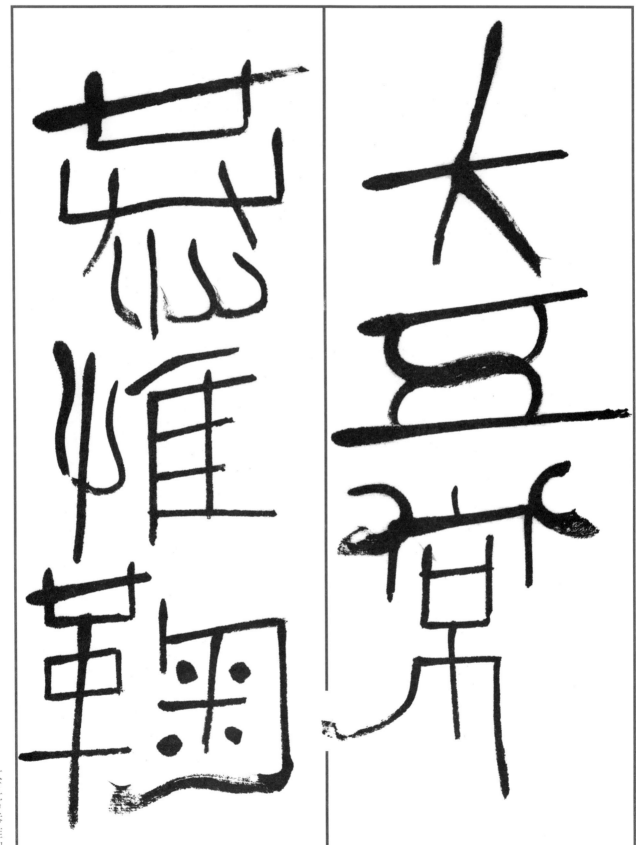

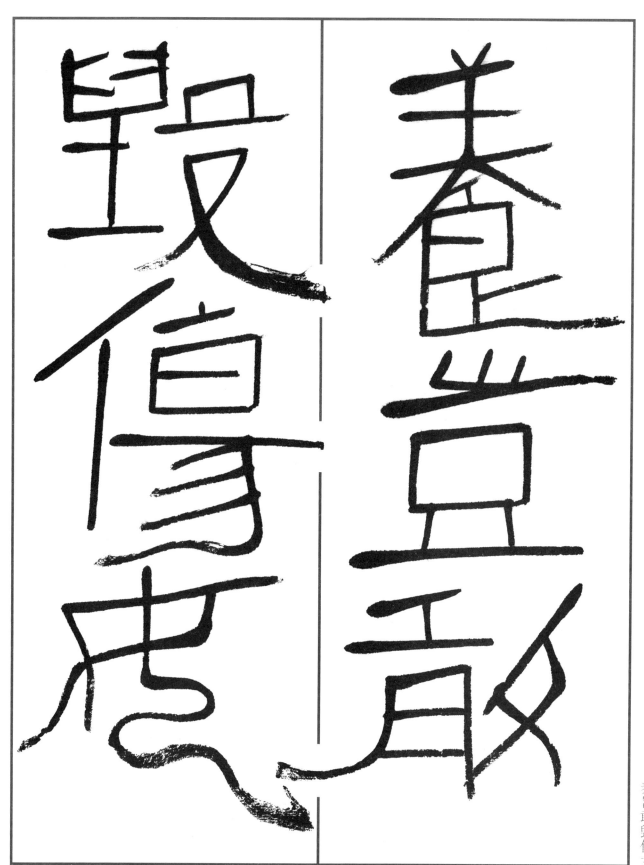

養豈敢毀傷女

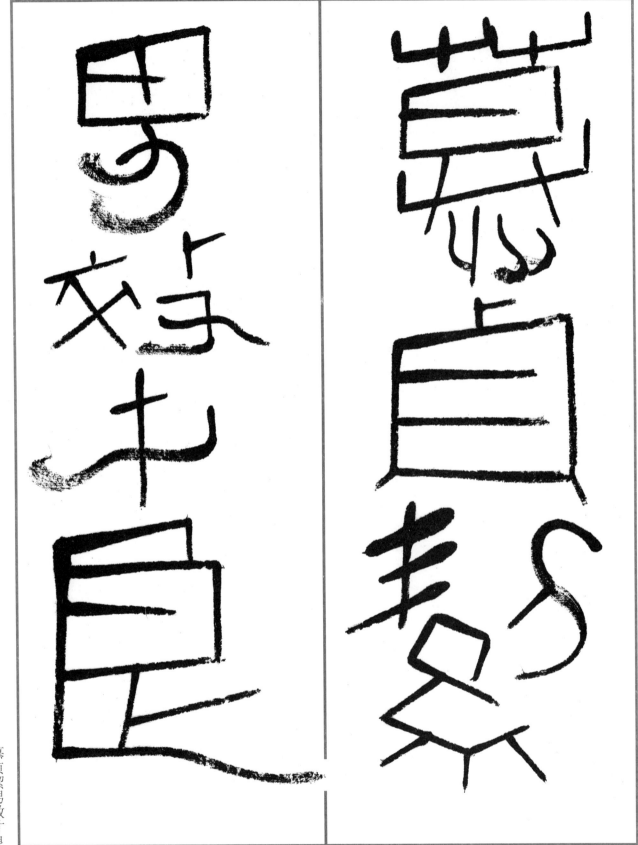

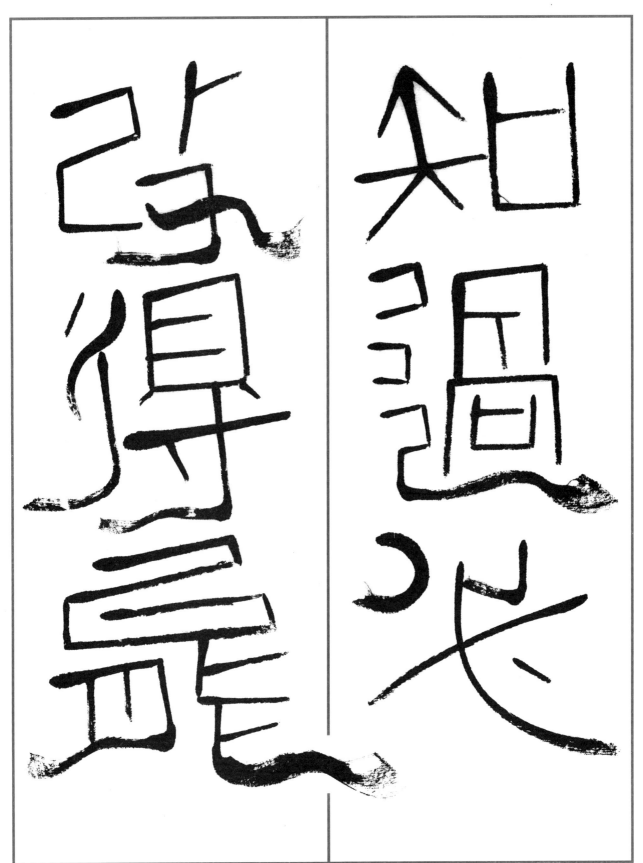

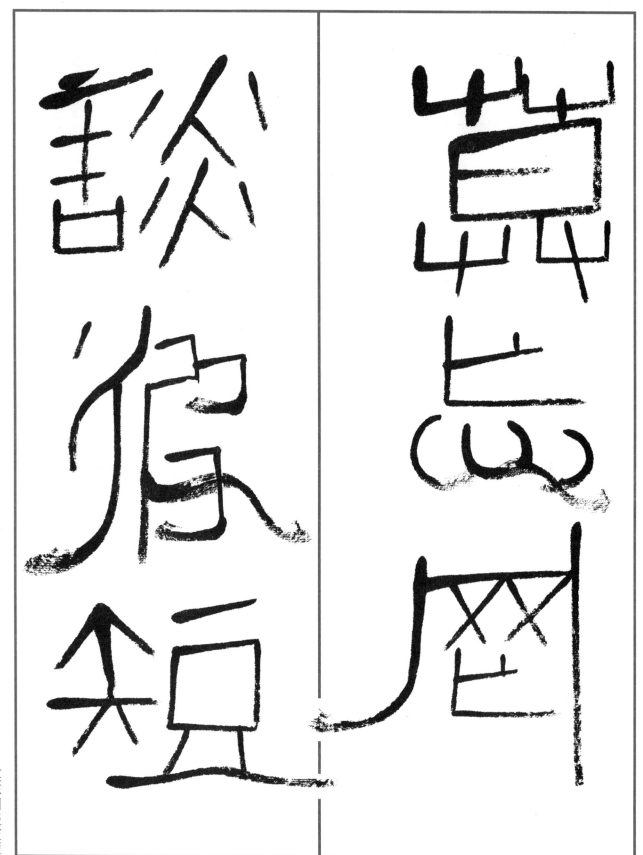

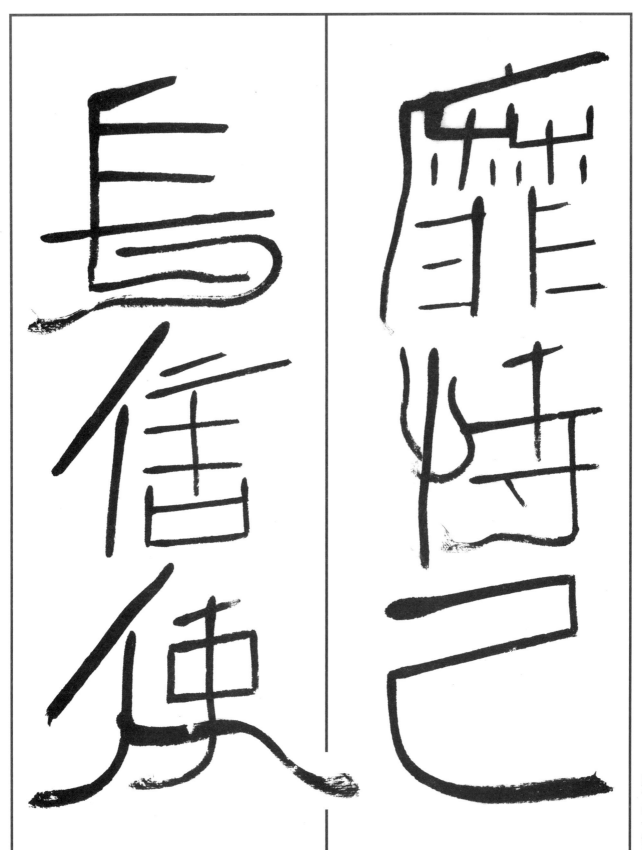

長信使

靡恃己长信使

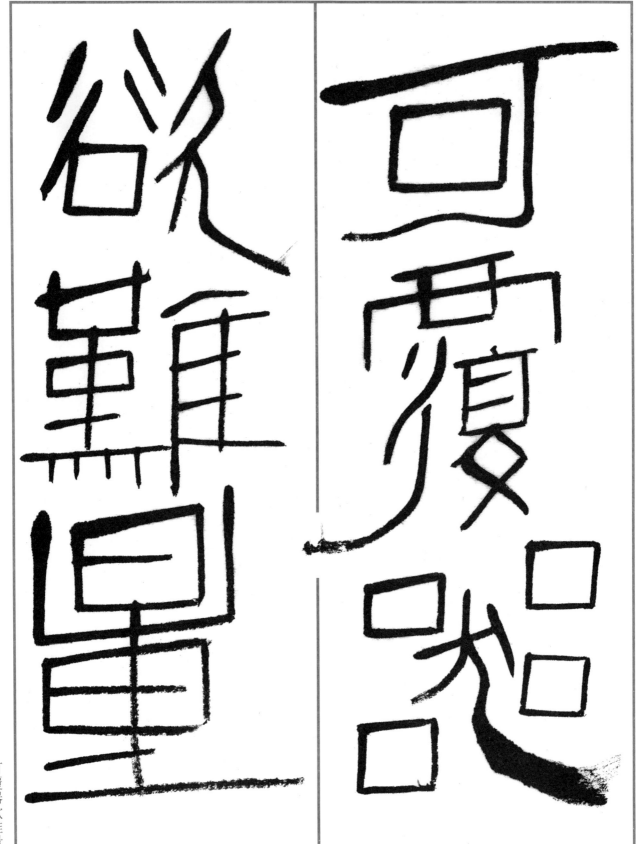

可覆器欲难量

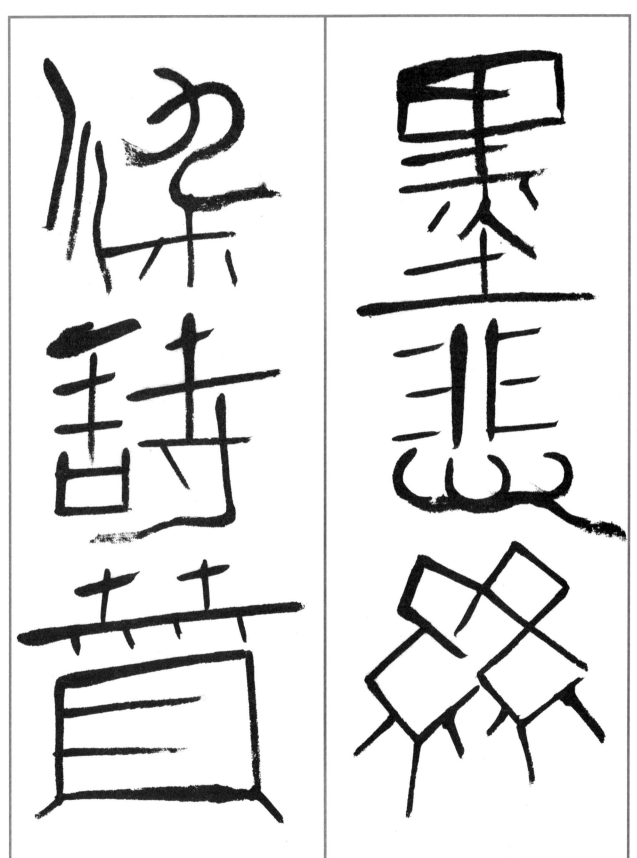

墨悲丝染诗赞

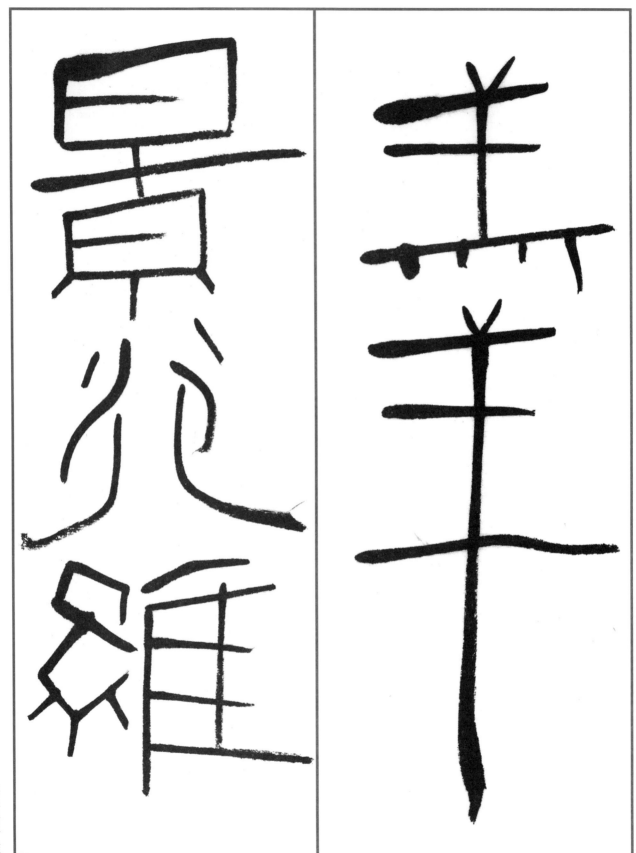

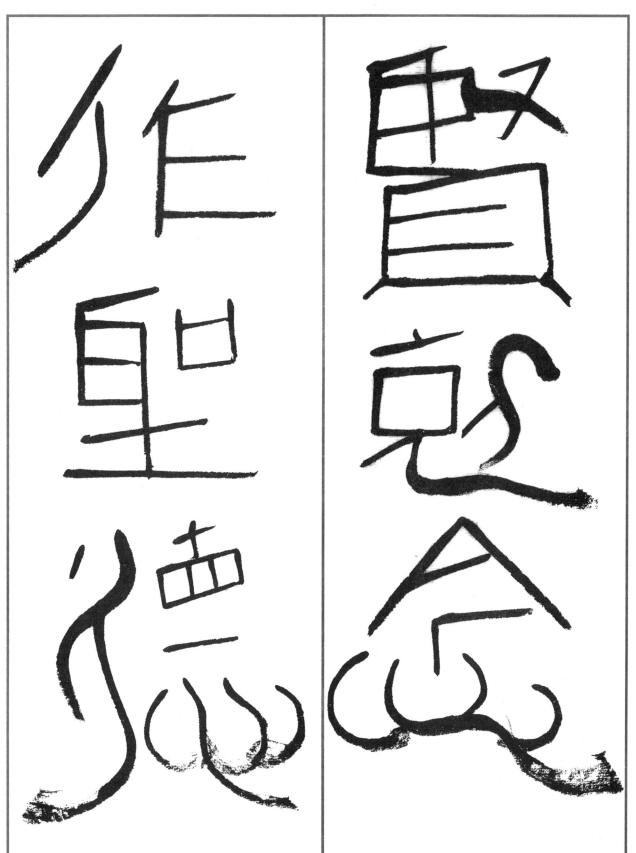

贤克念作圣德

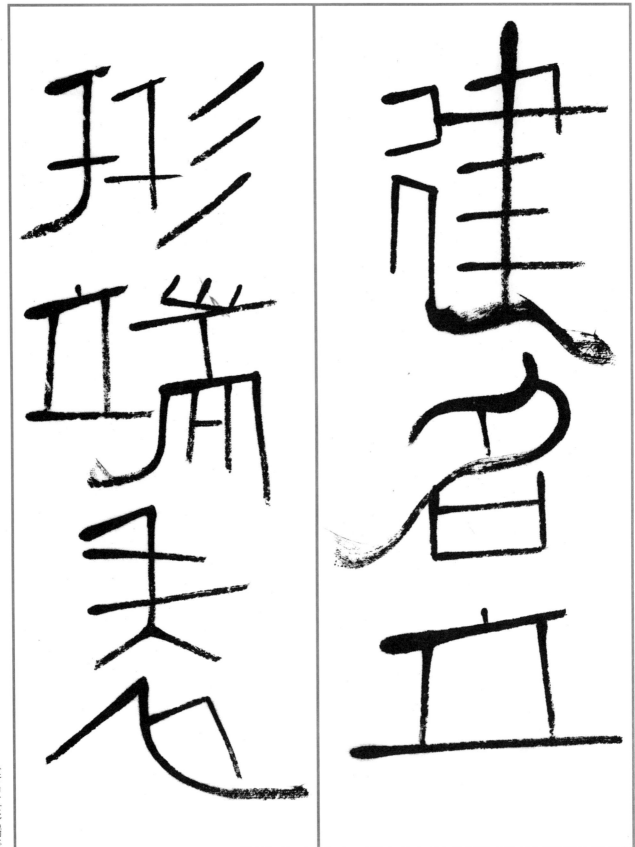

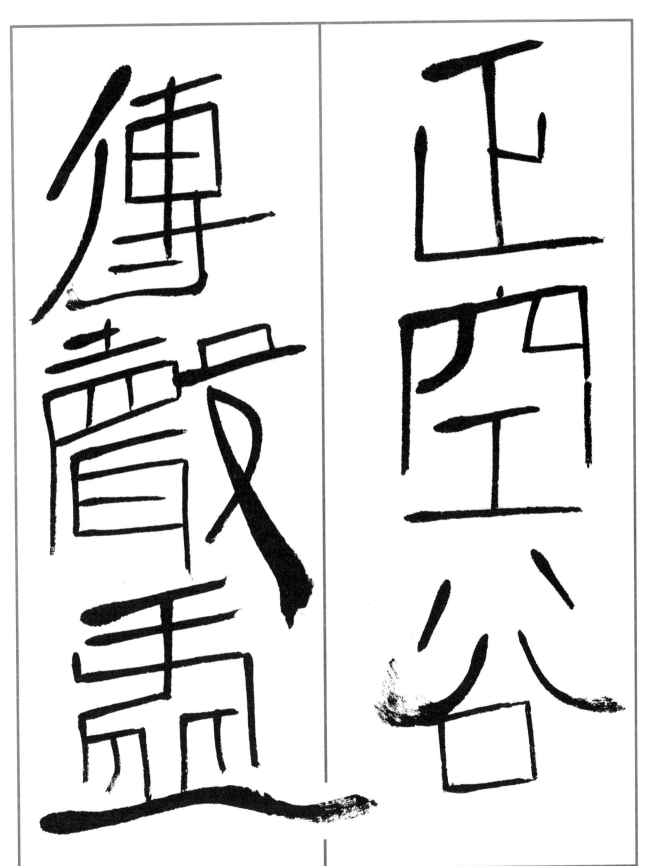

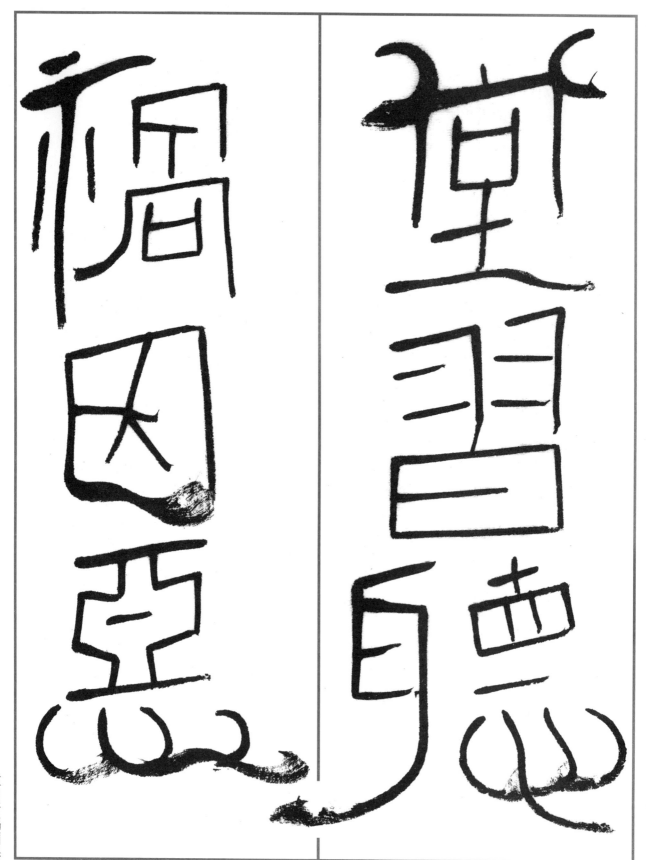

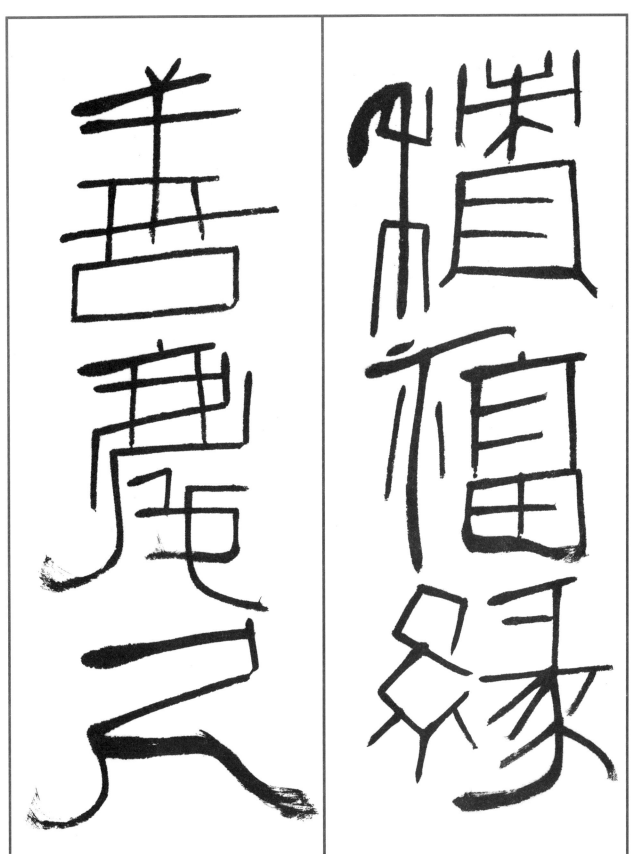

積福緣善慶尺

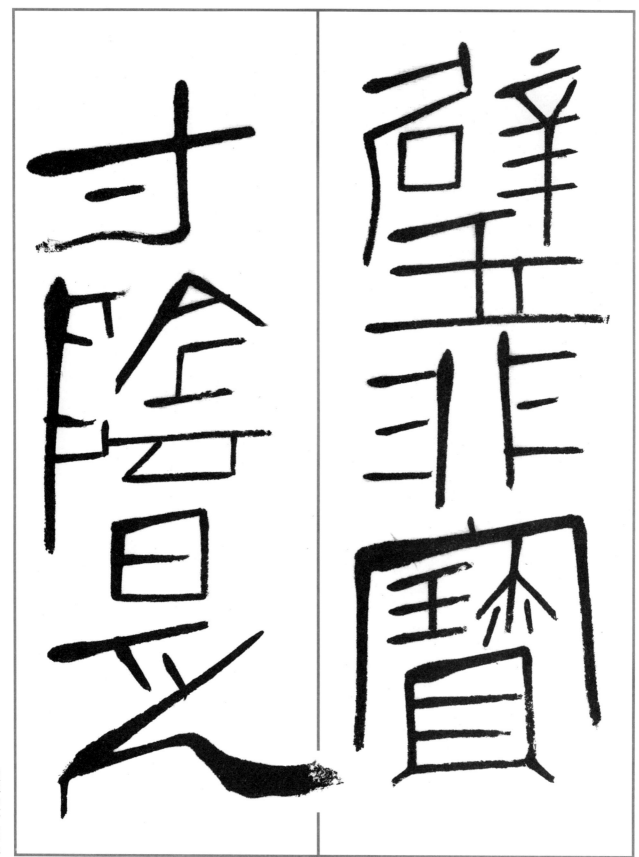

璧非宝寸阴是

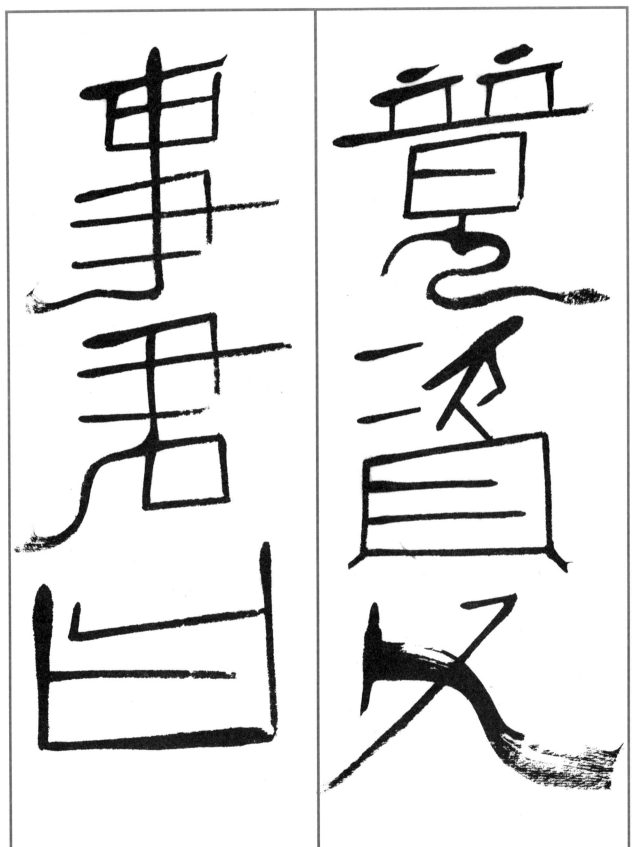

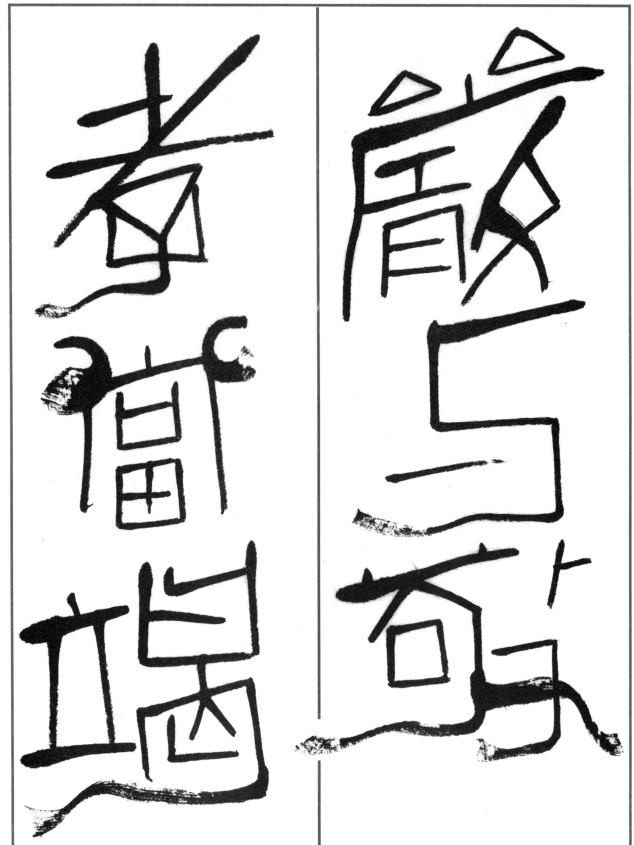

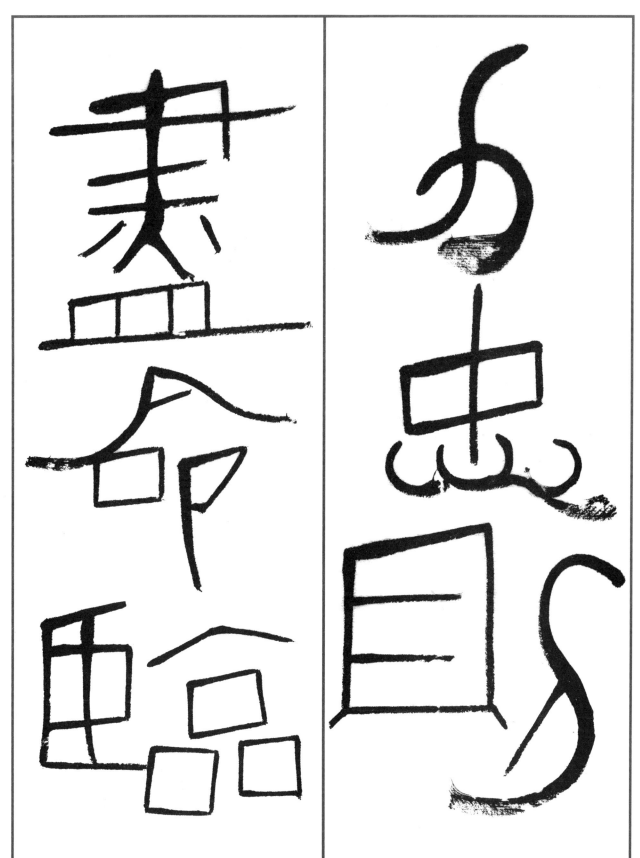

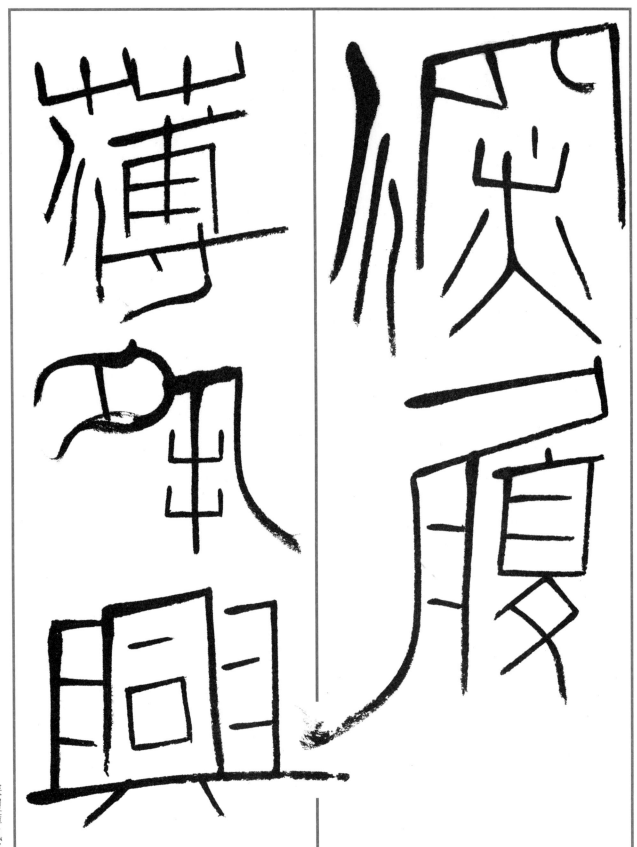

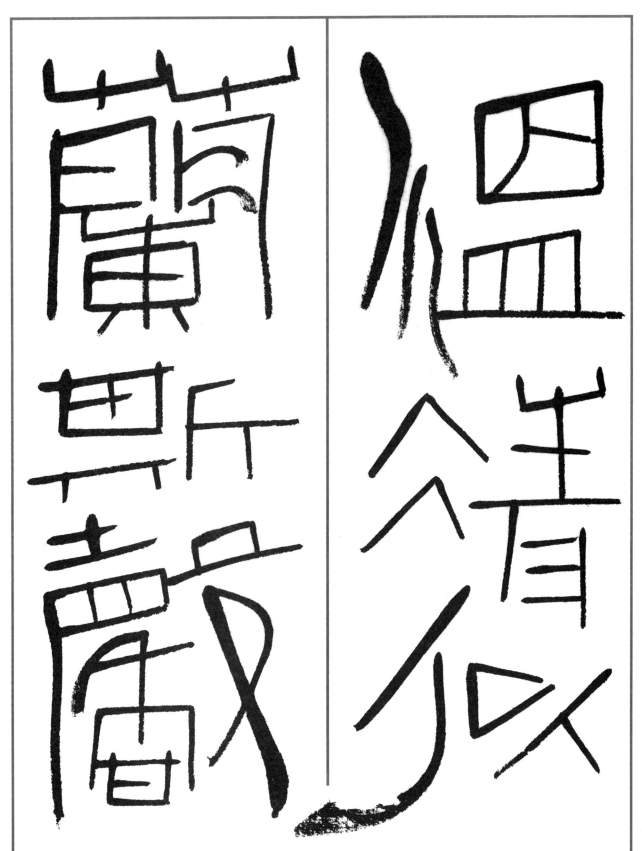

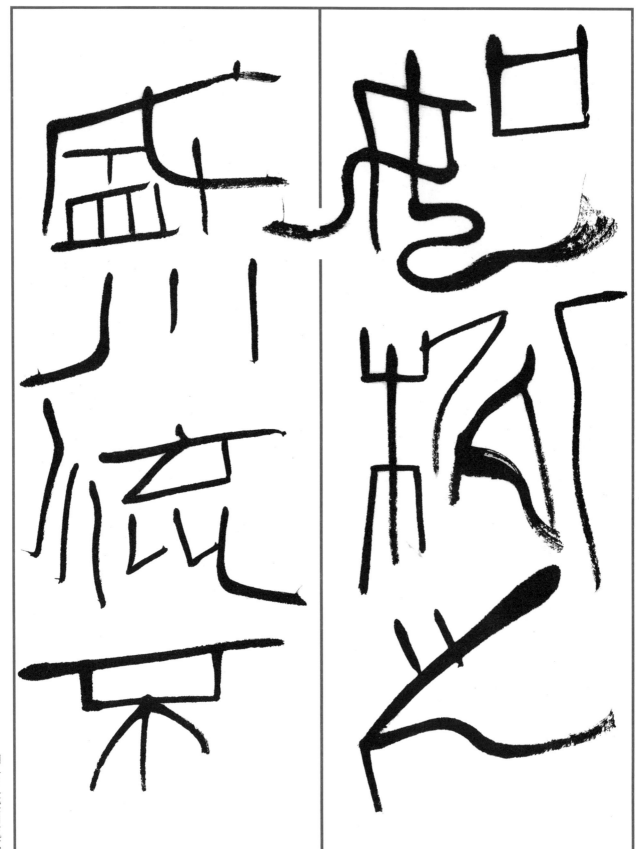

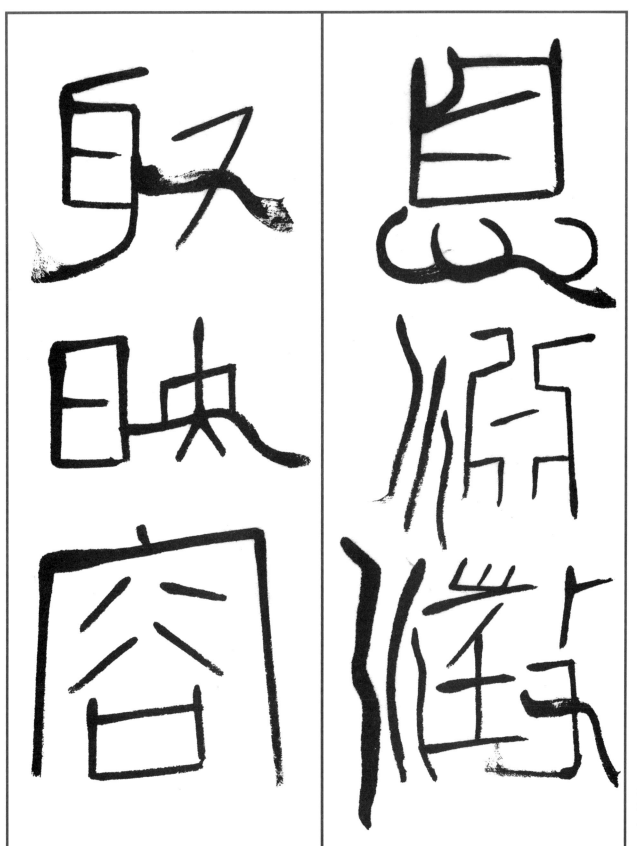

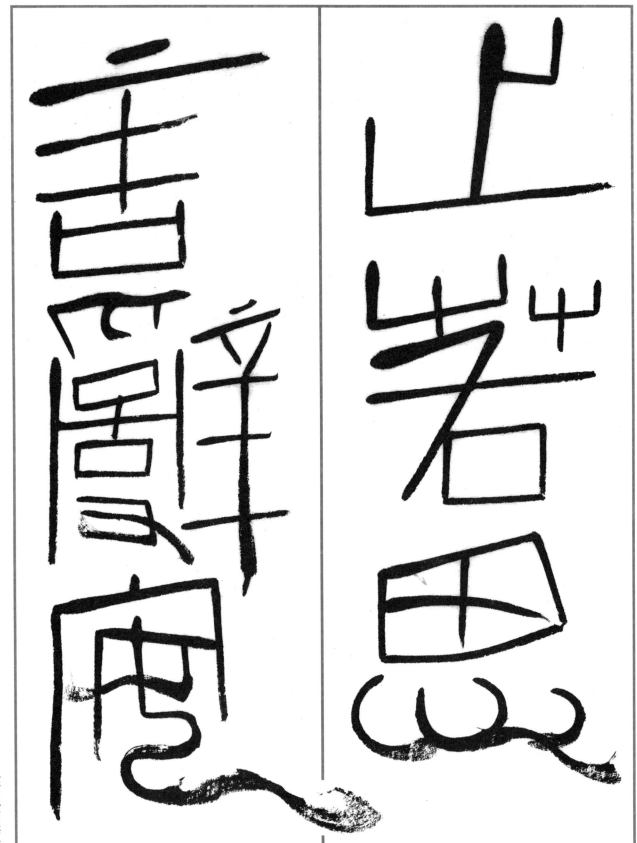

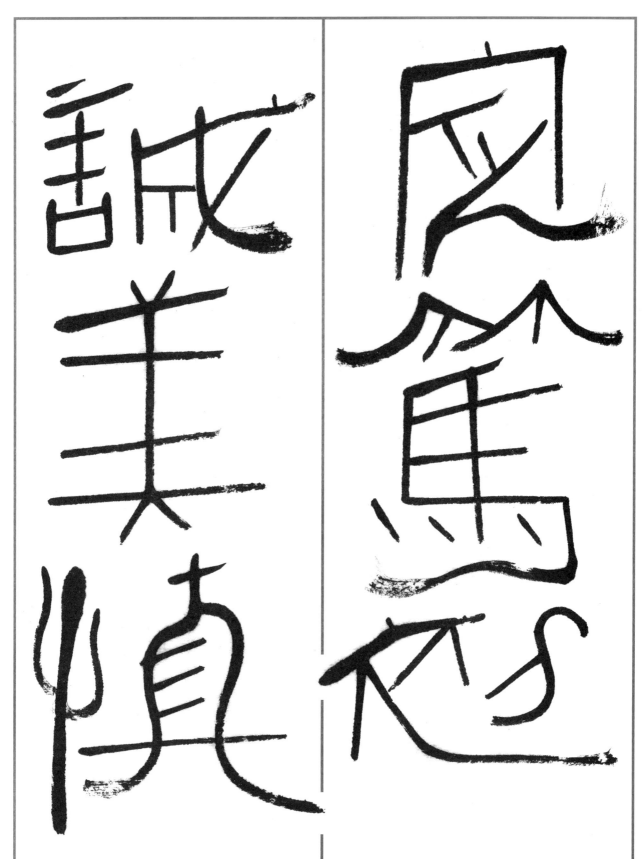

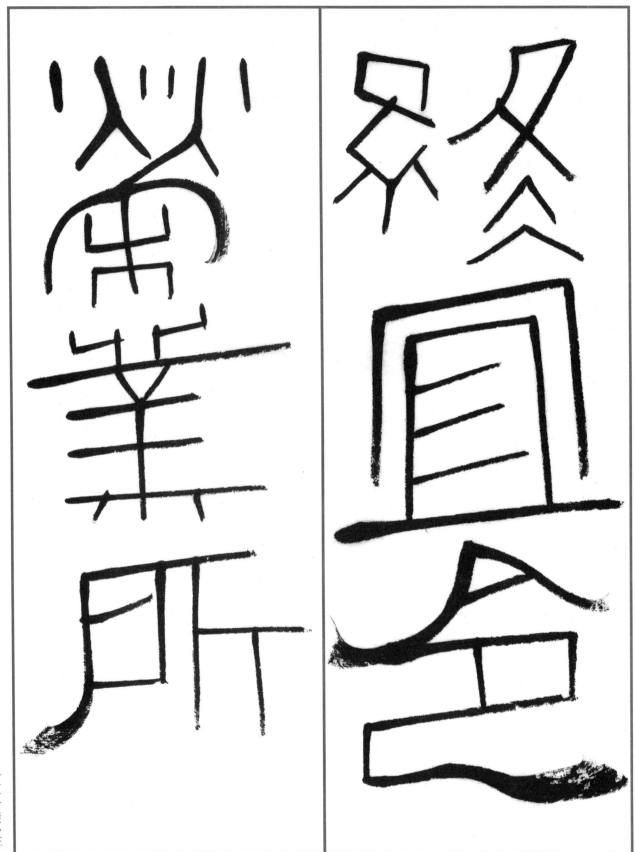

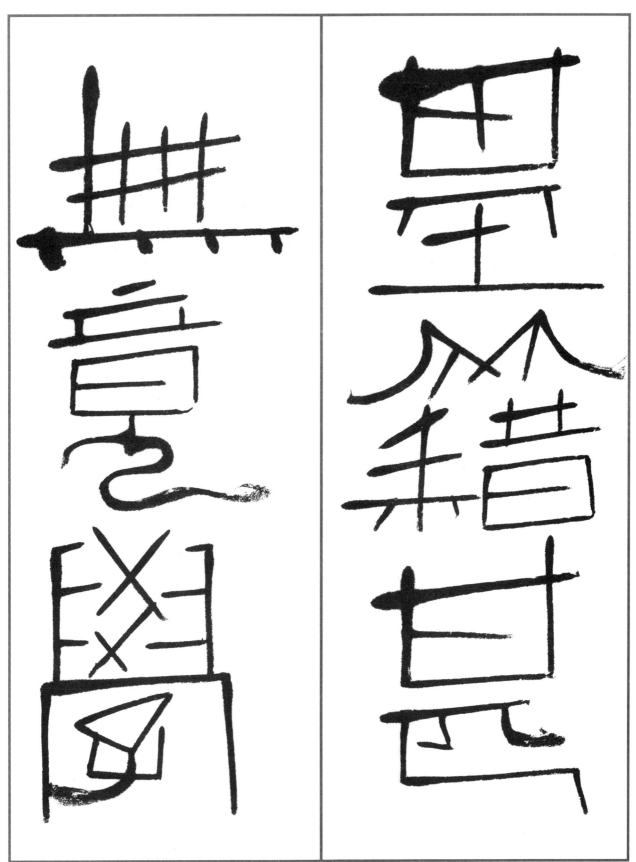

基籍甚无竞学

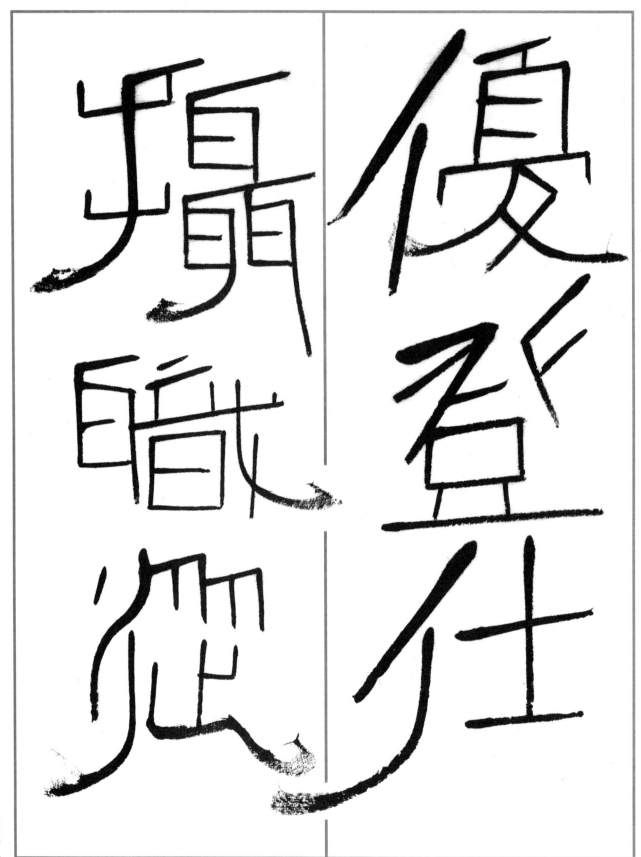

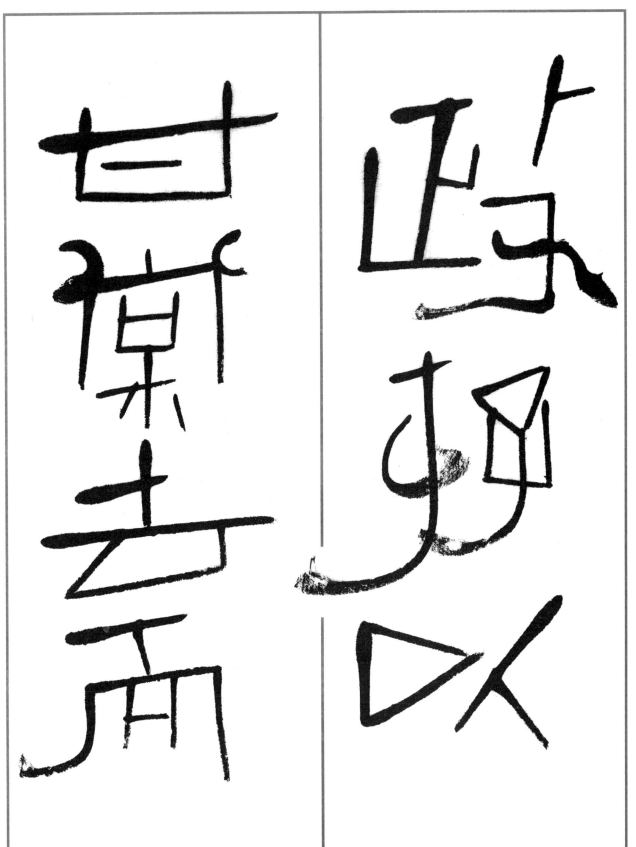

政存以甘棠去而

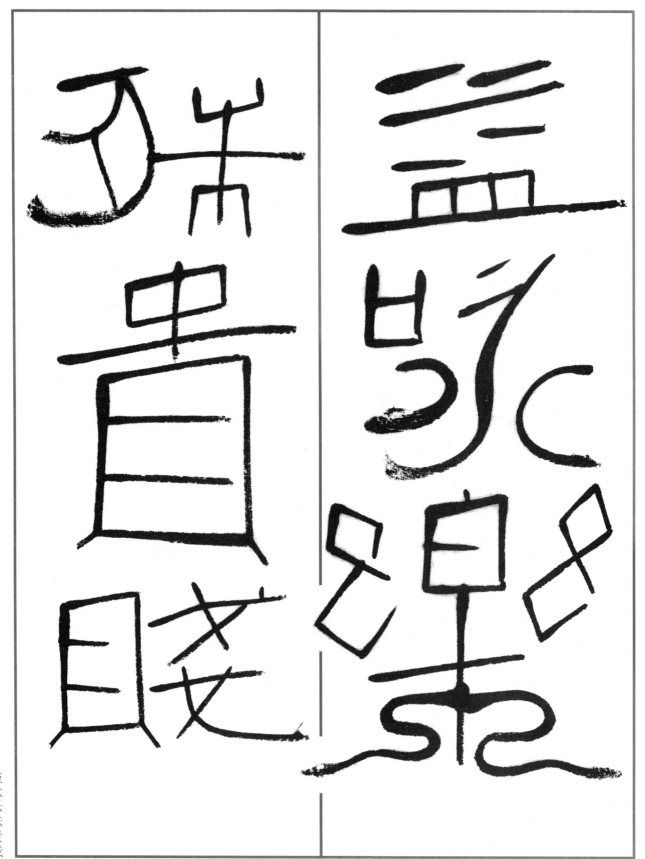

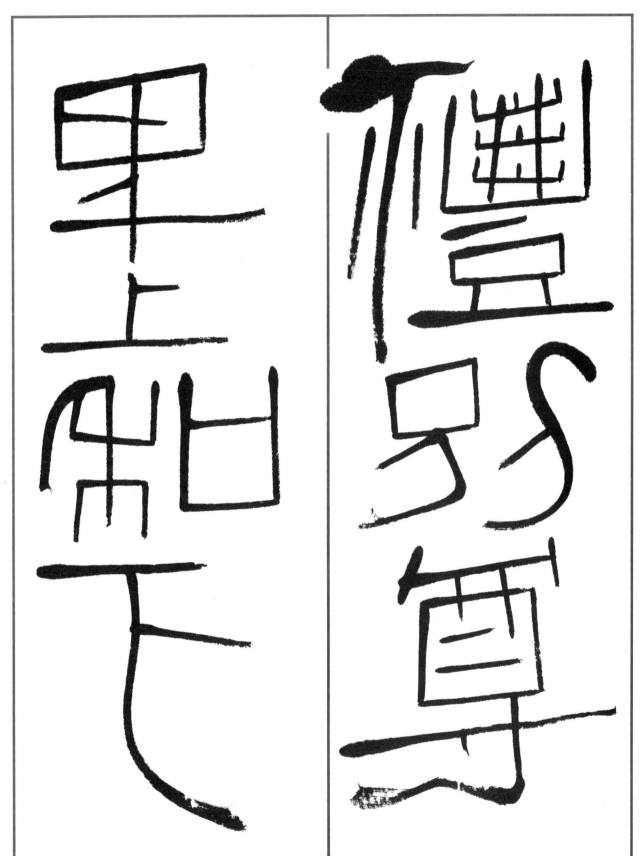

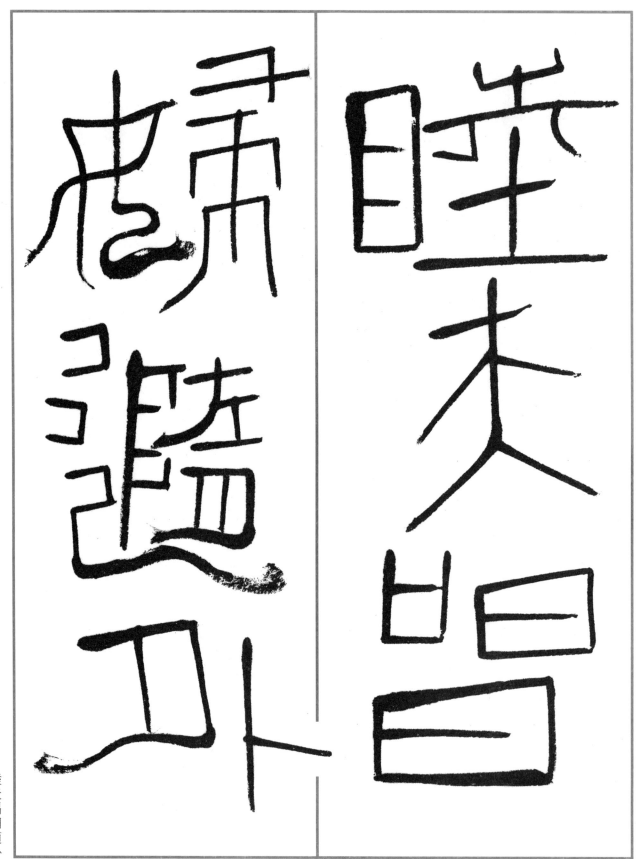

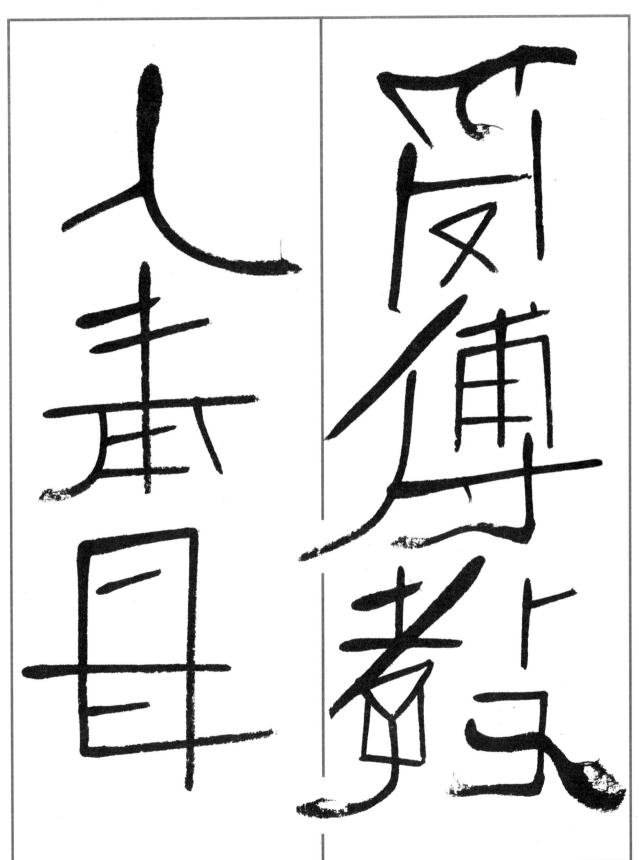

受傅訓入奉母

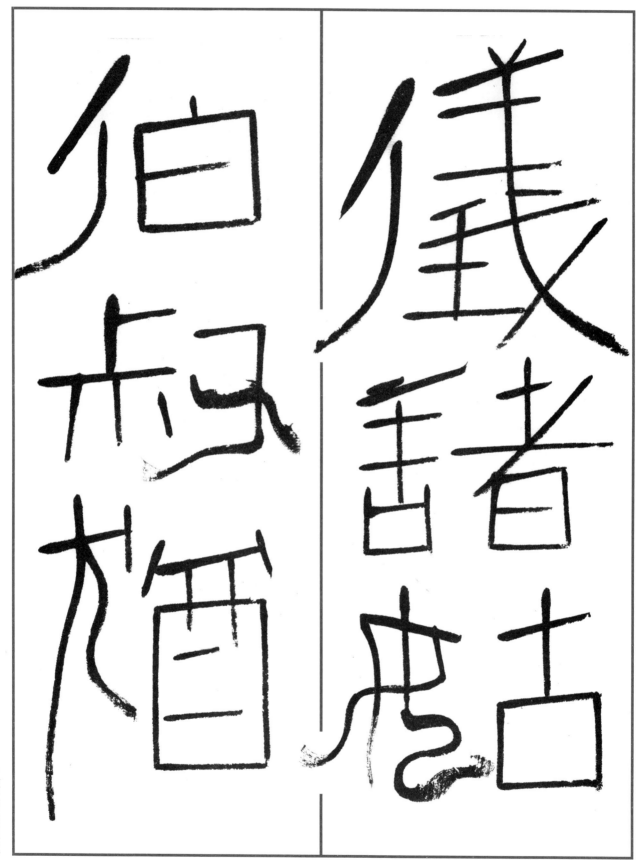

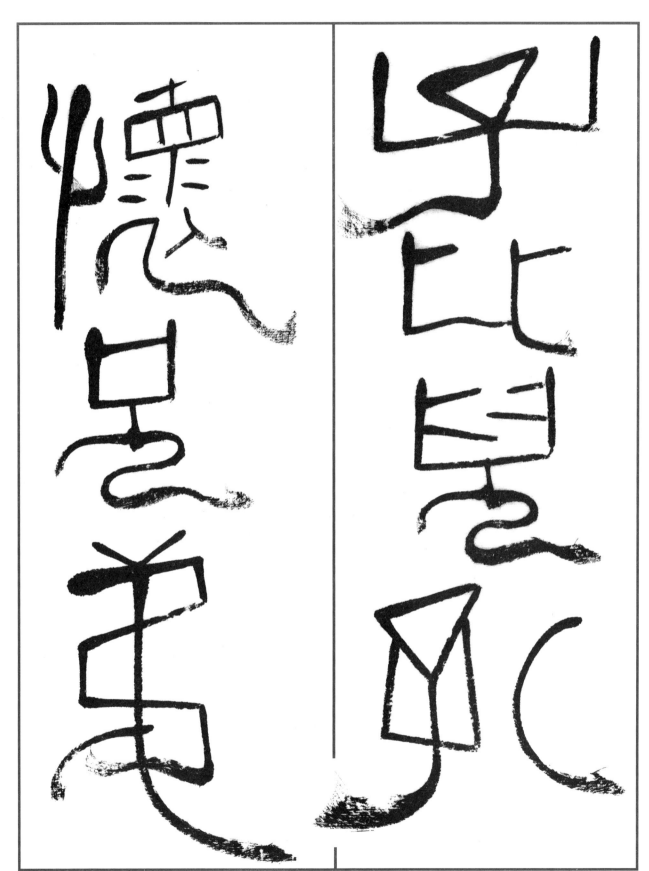

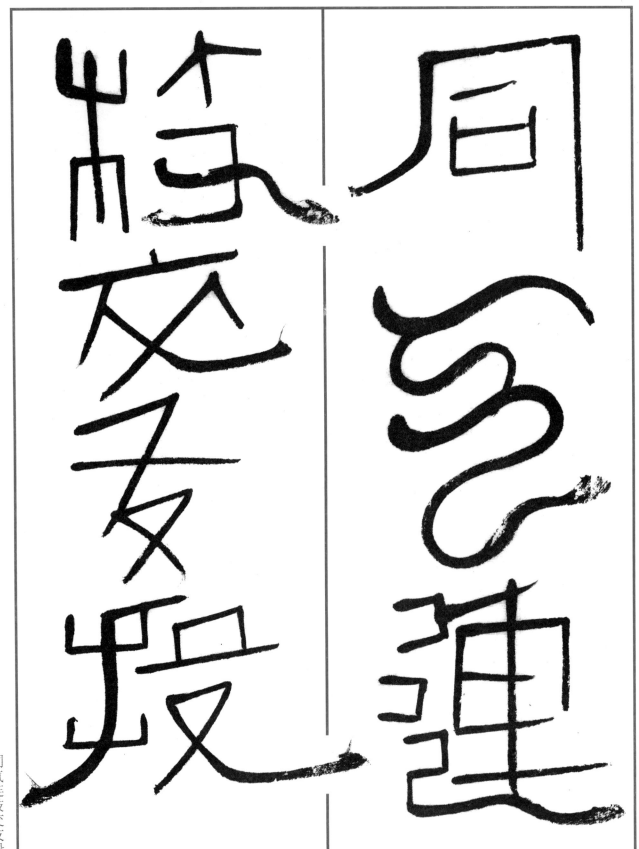

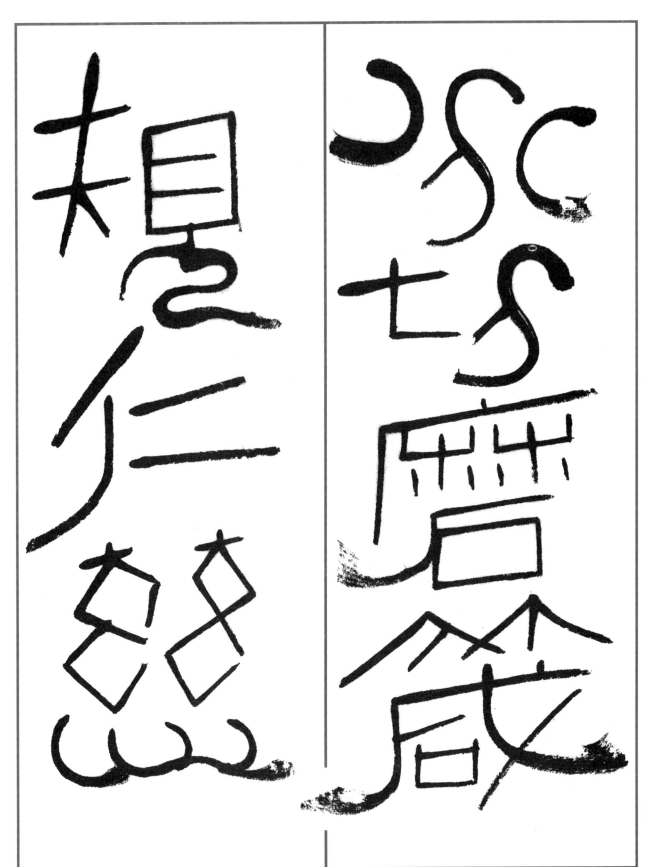

分切磨箴規仁慈

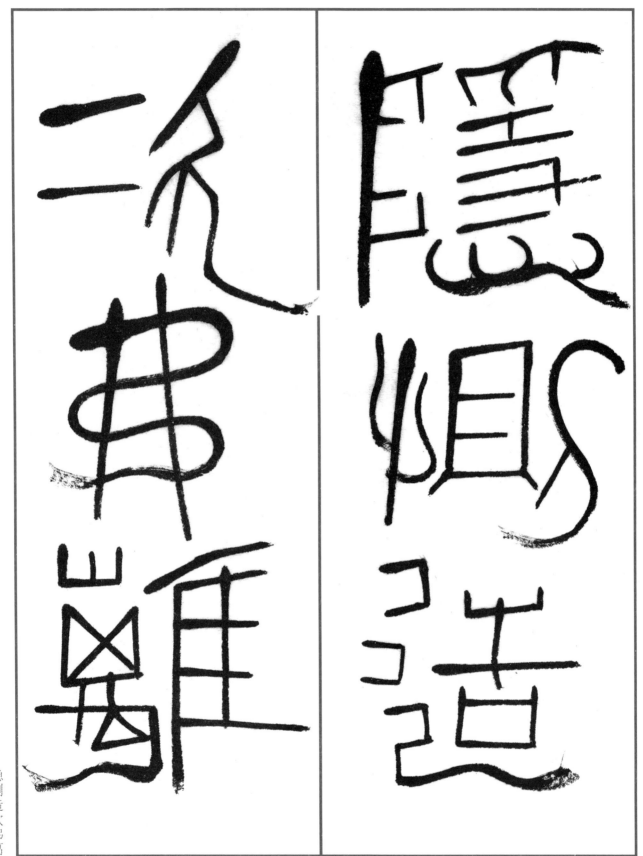

隐恻造次弗离

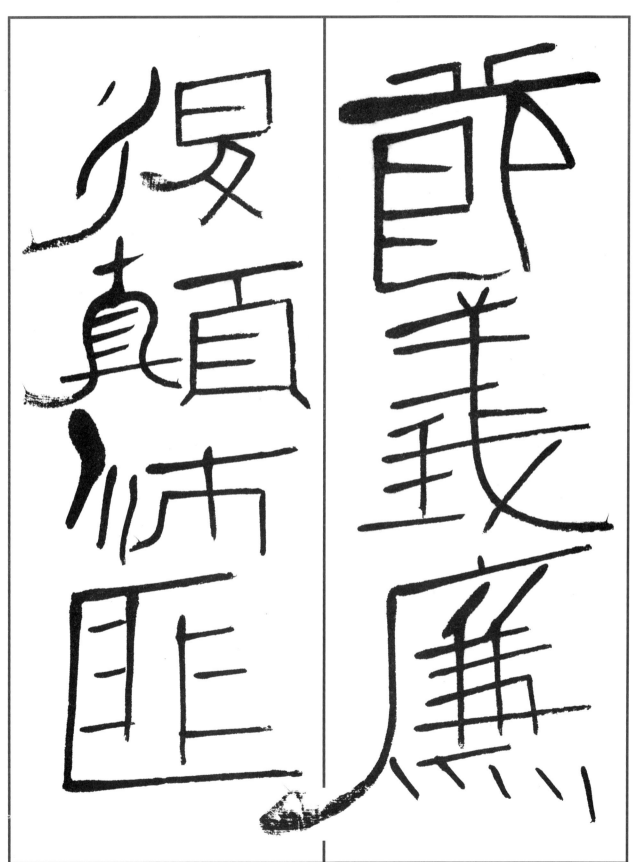

节义廉退颠沛匪

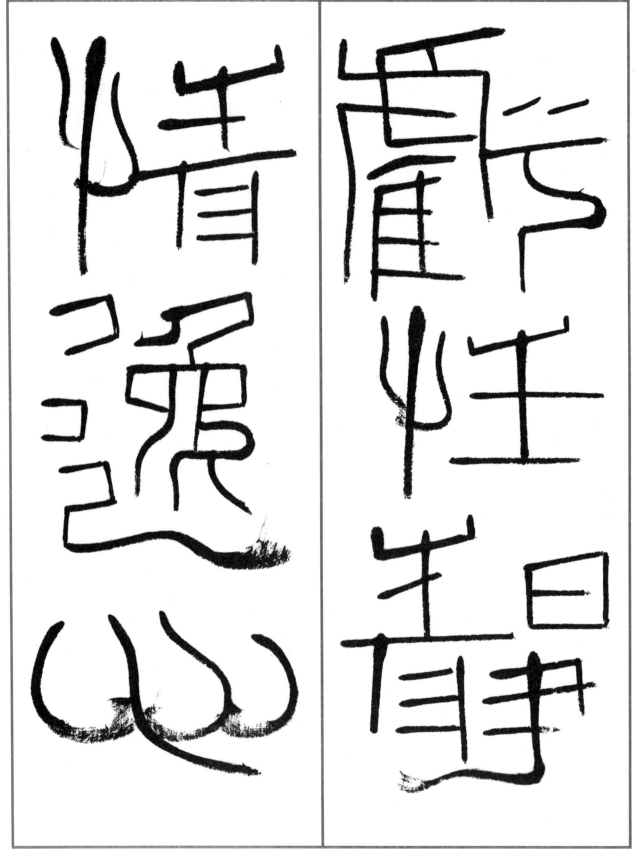

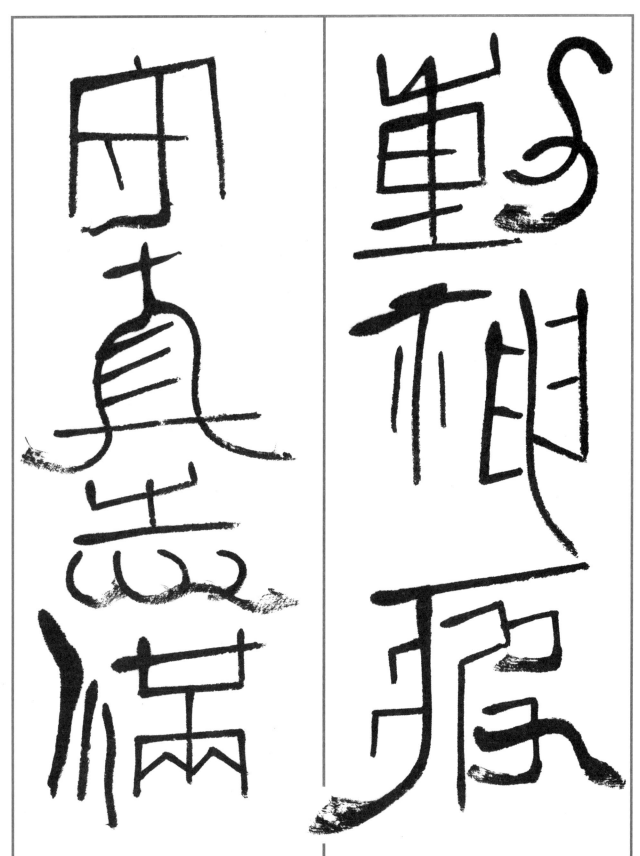

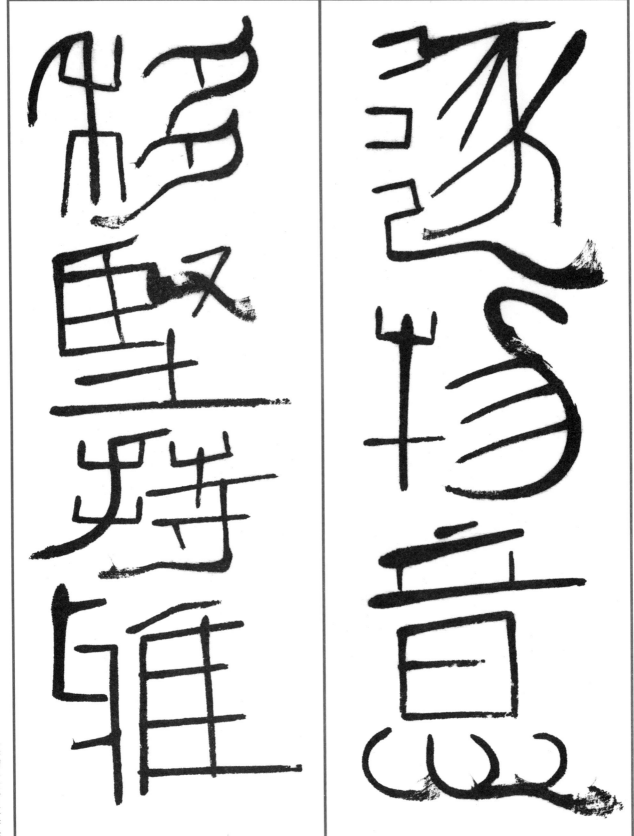

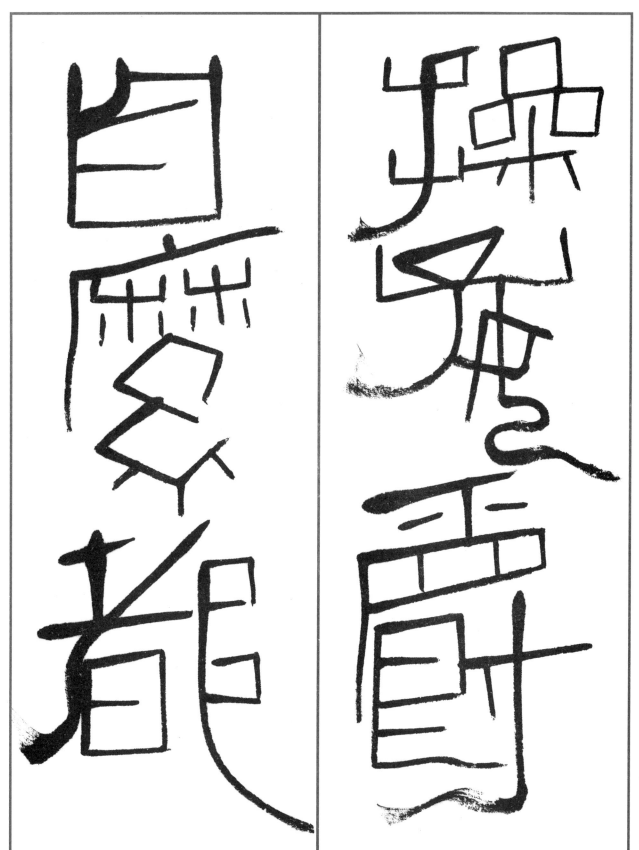

操好爵自麇都

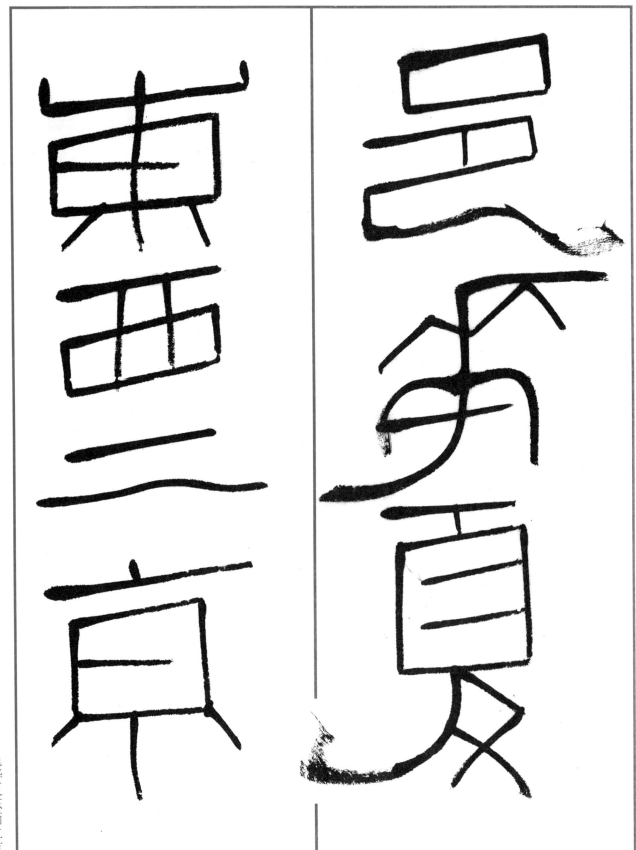

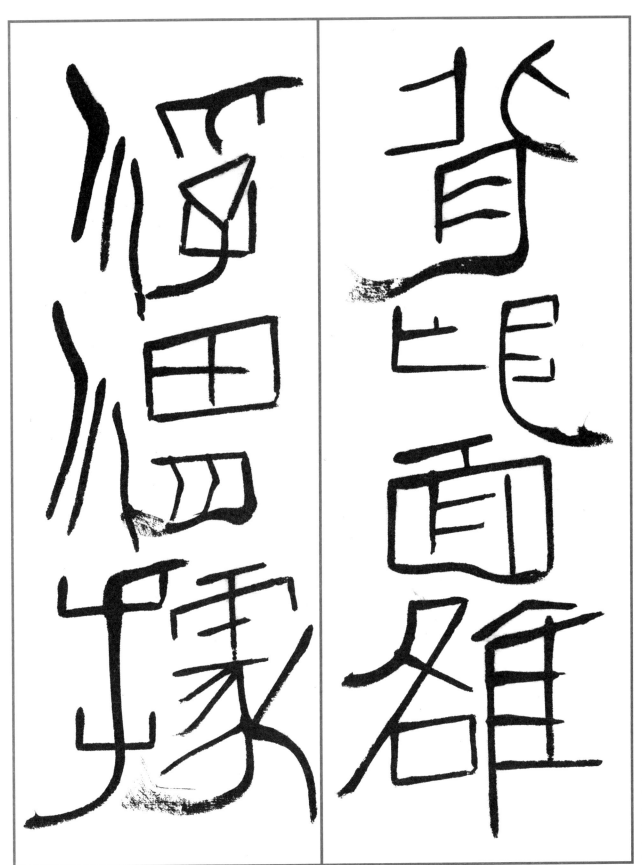

背邱面雒浮渭据

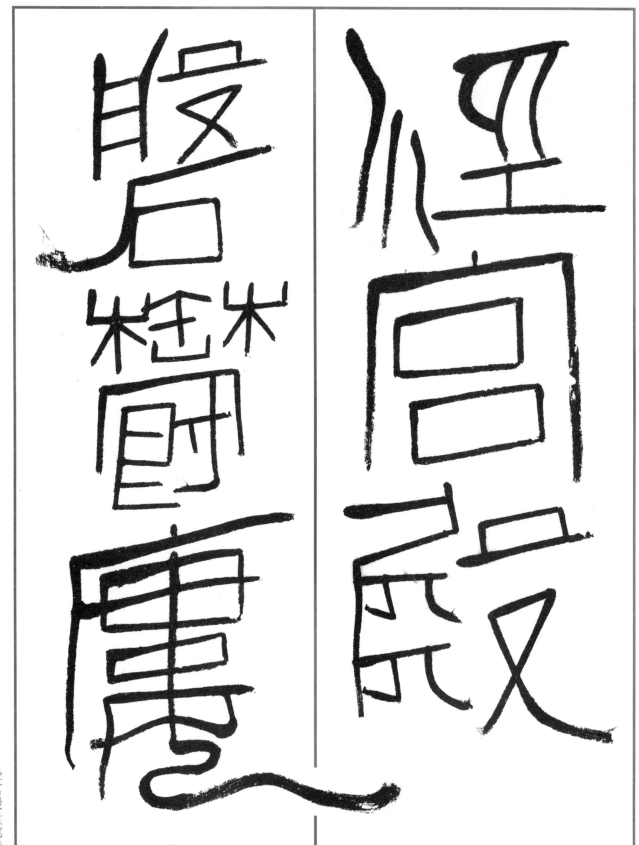

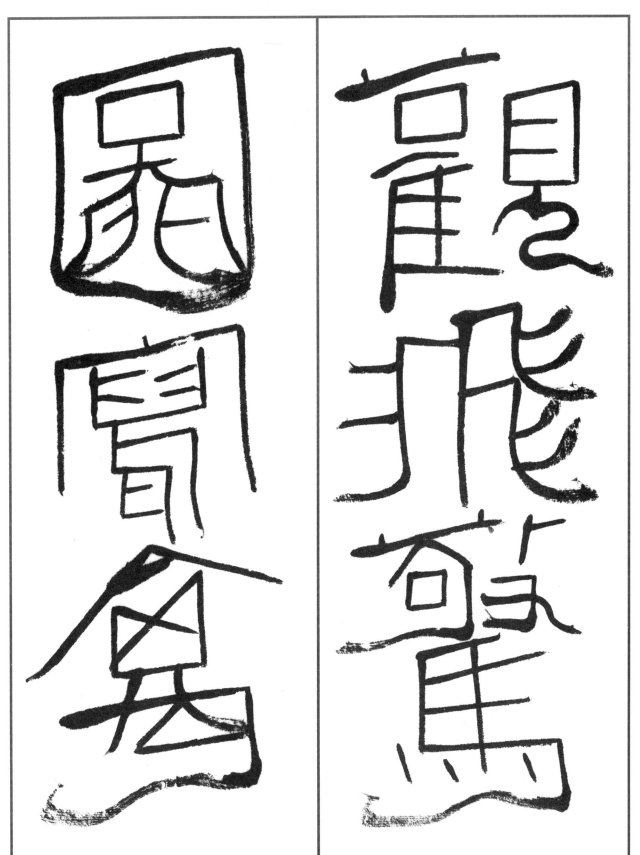

观飞惊图写禽

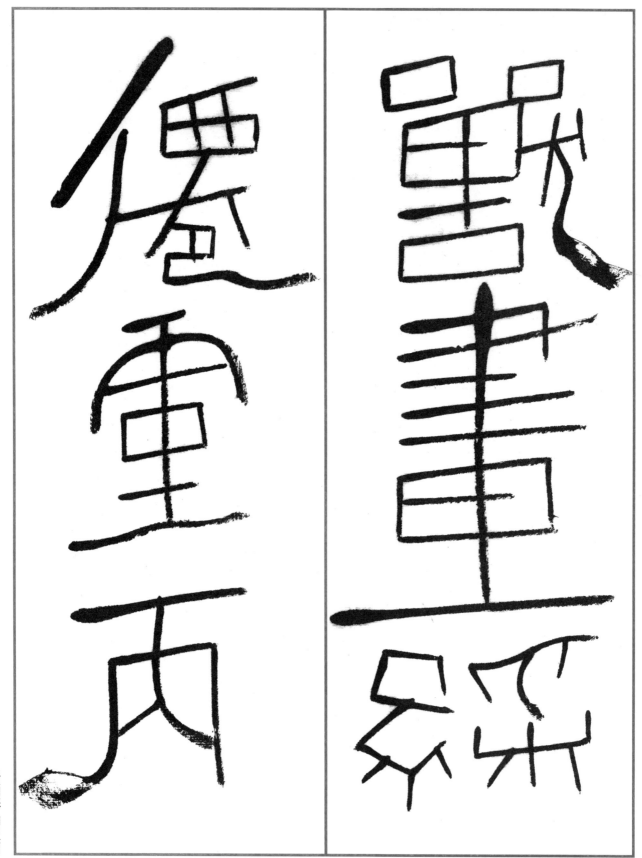

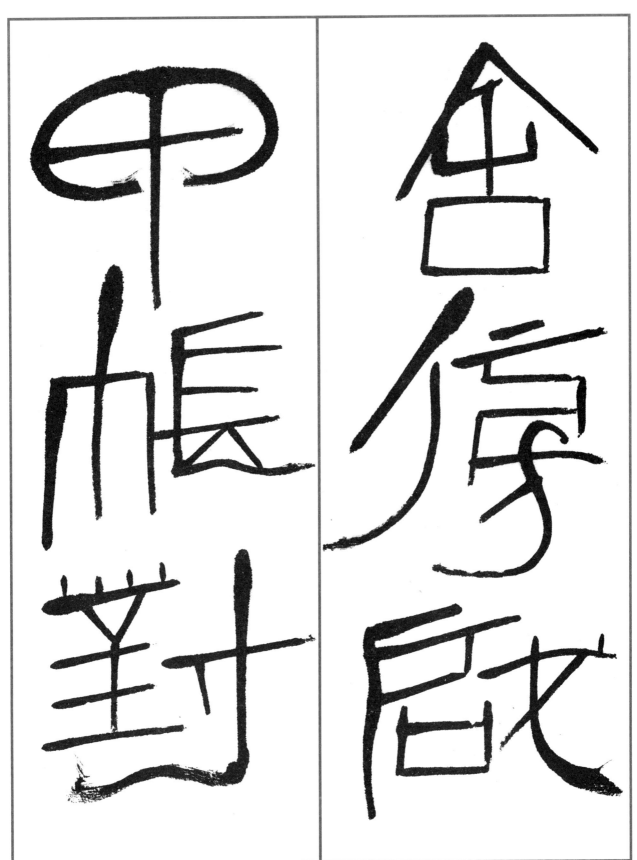

舍旁启甲帐对

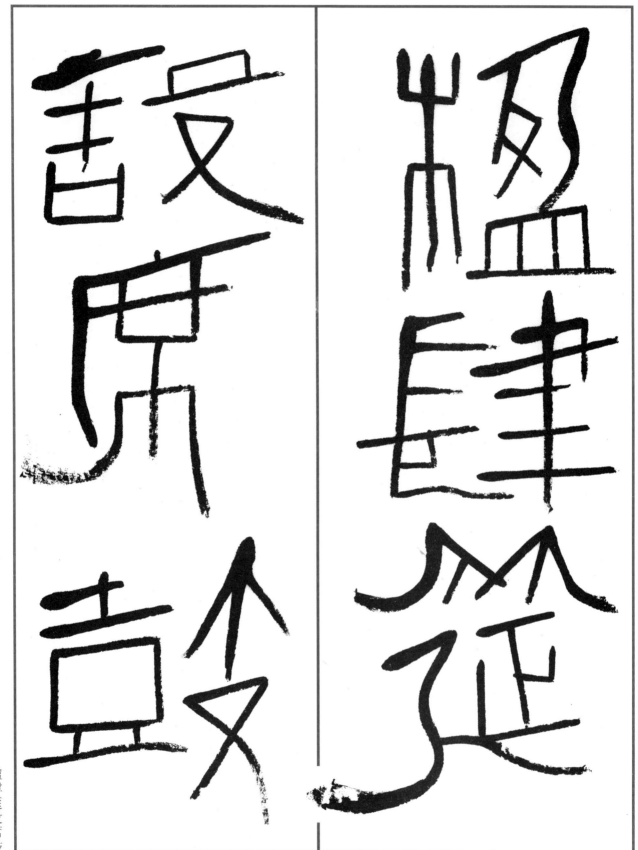

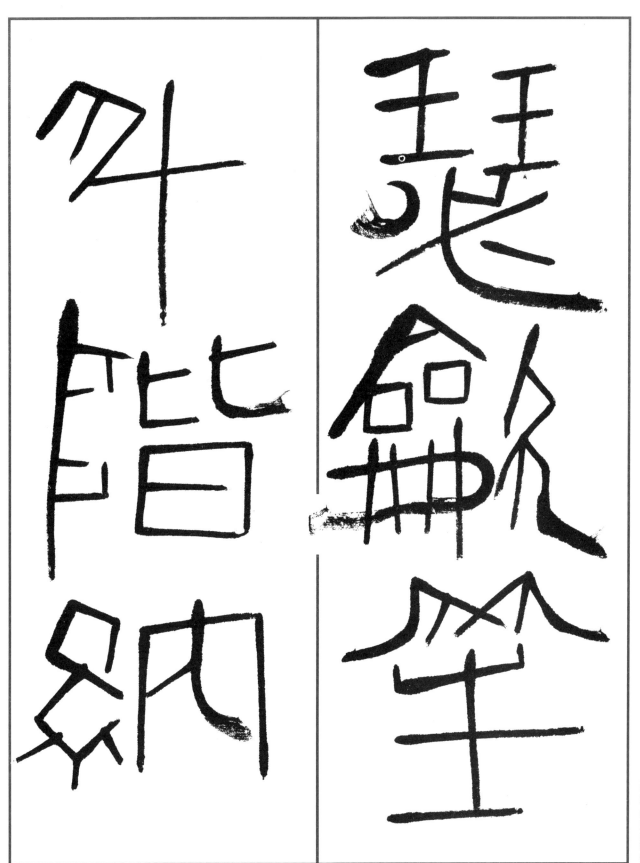

瑟吹笙升阶纳

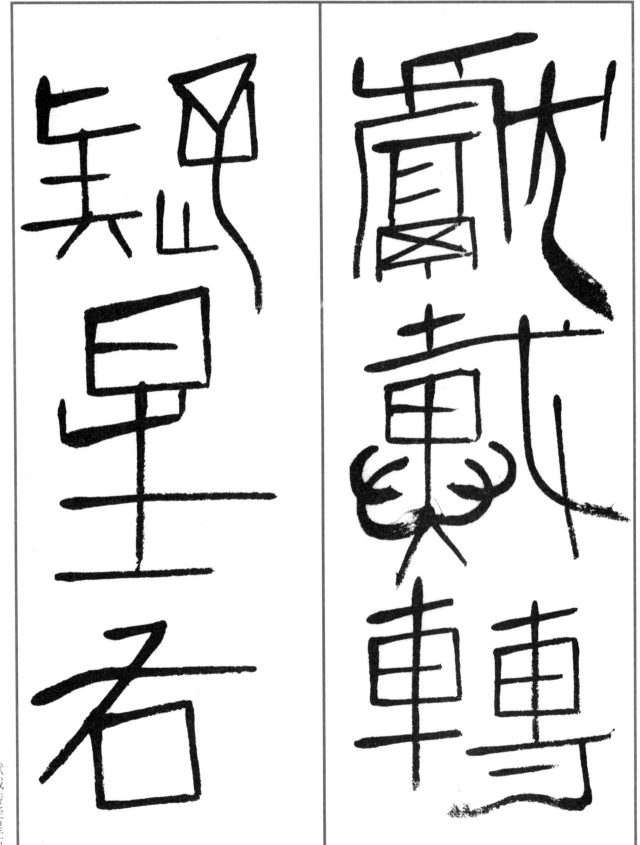

献戴转疑星右

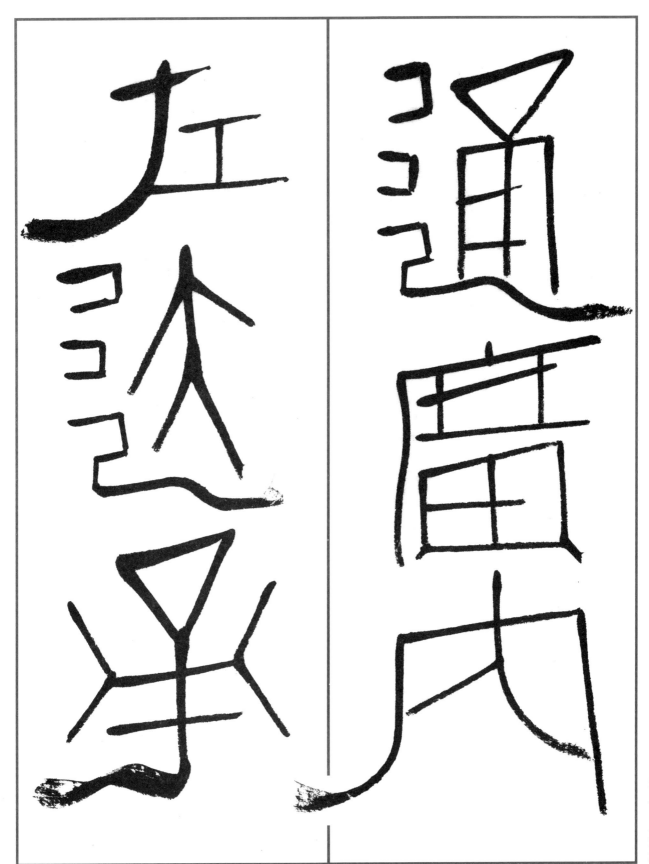

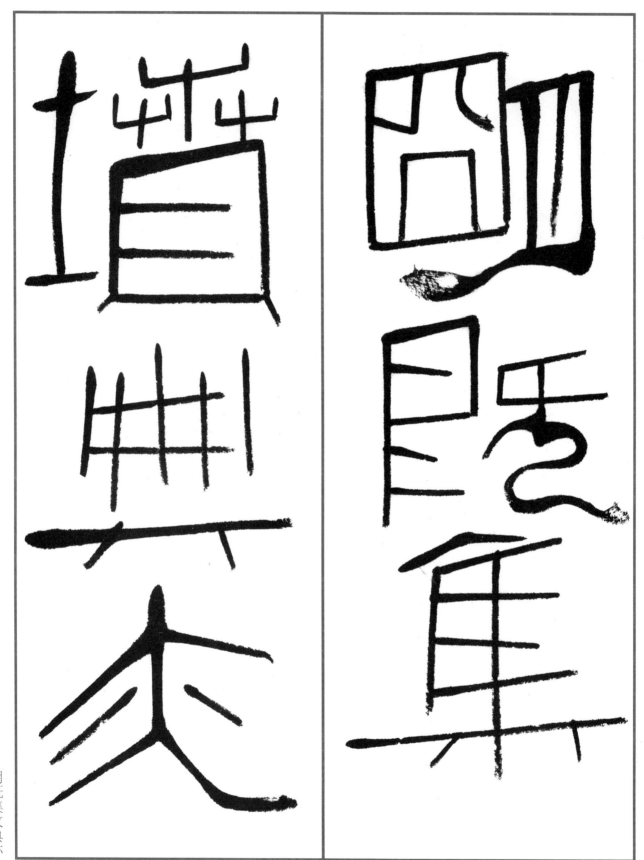

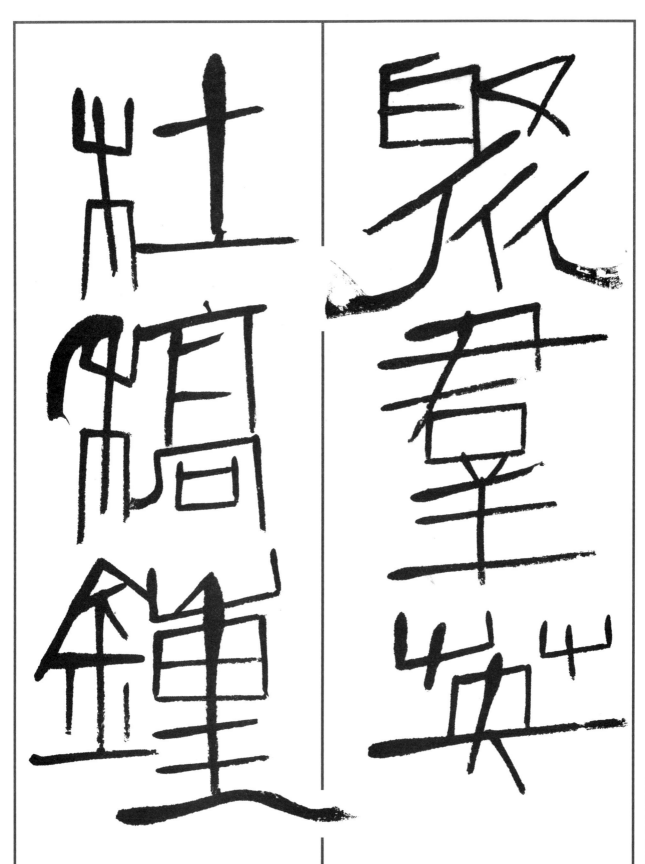

聚群英杜稿锺

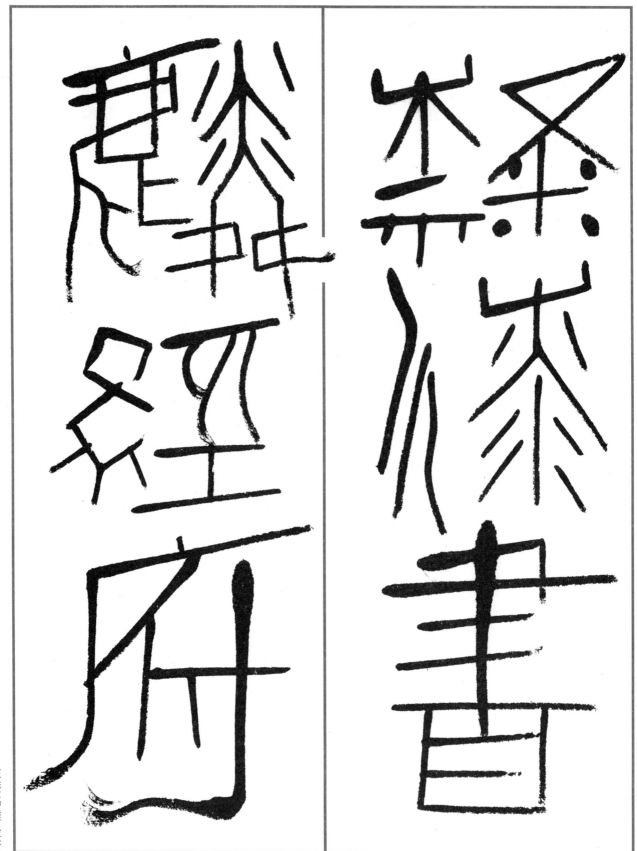

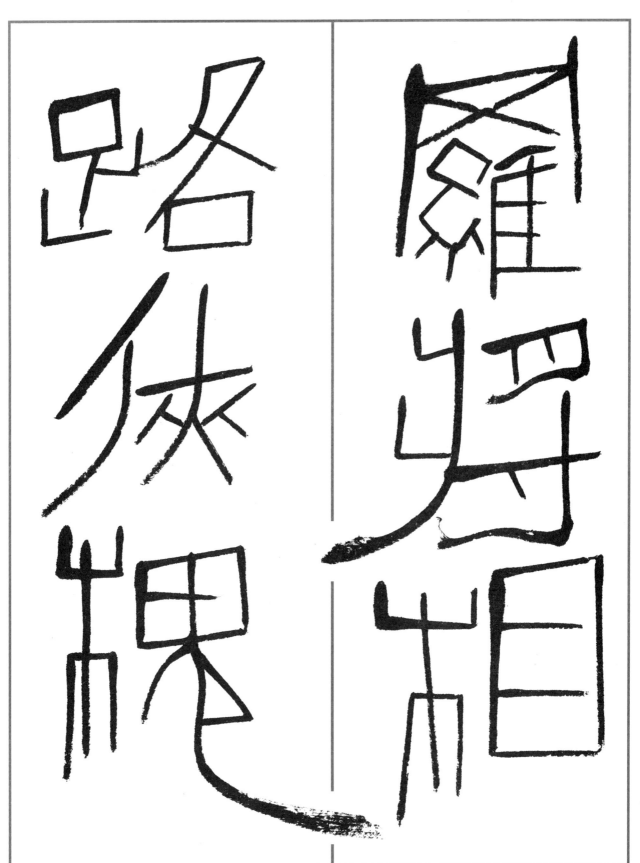

罗将相路侠槐

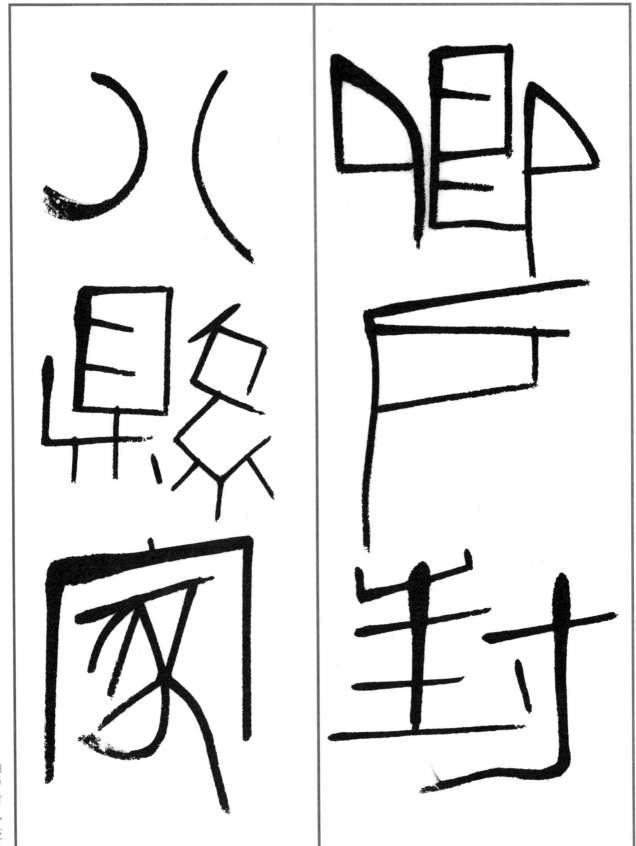

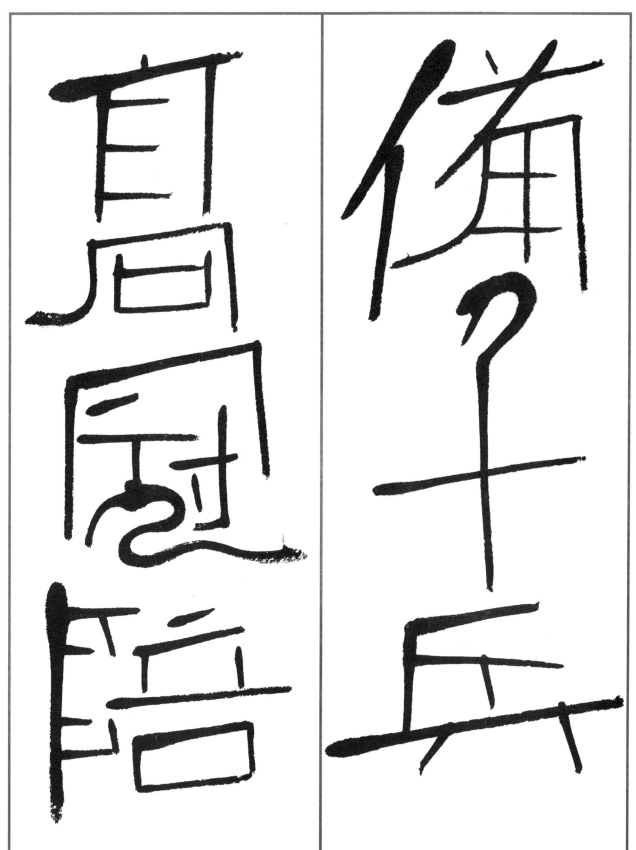

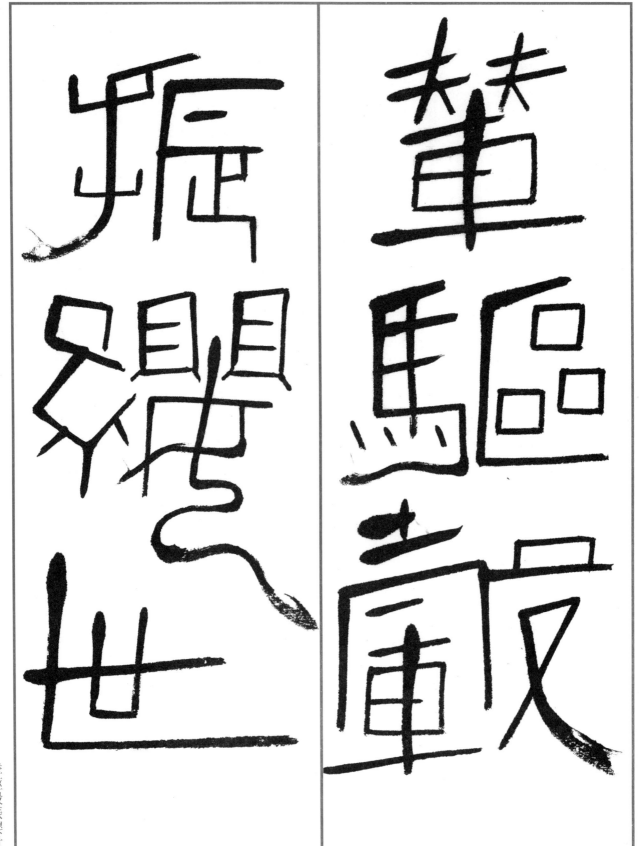

輦驱轂振纓世

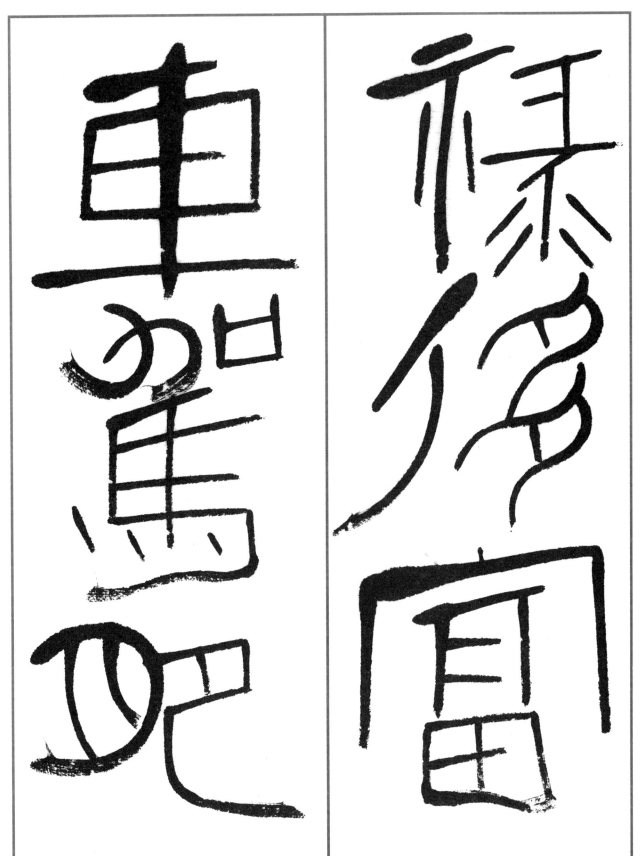

禄侈富车驾肥

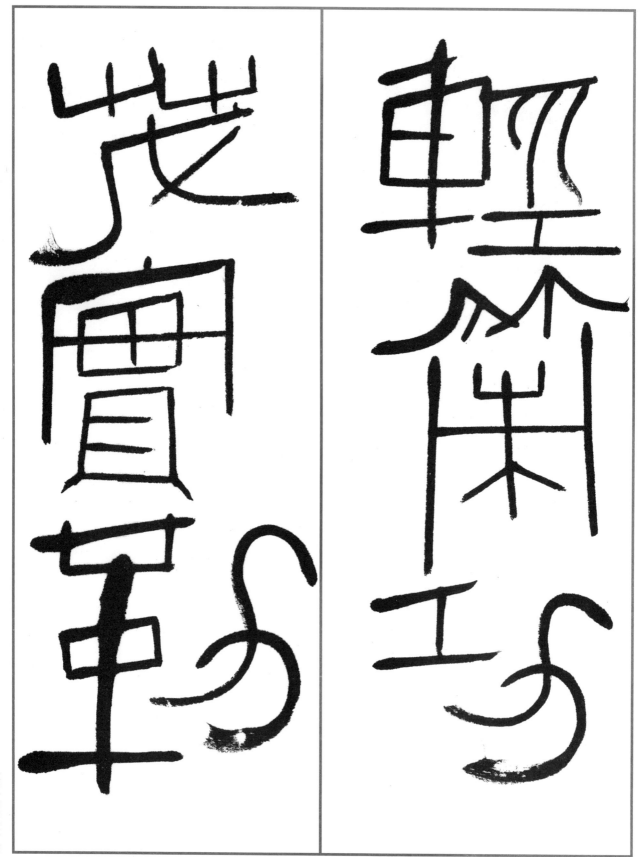

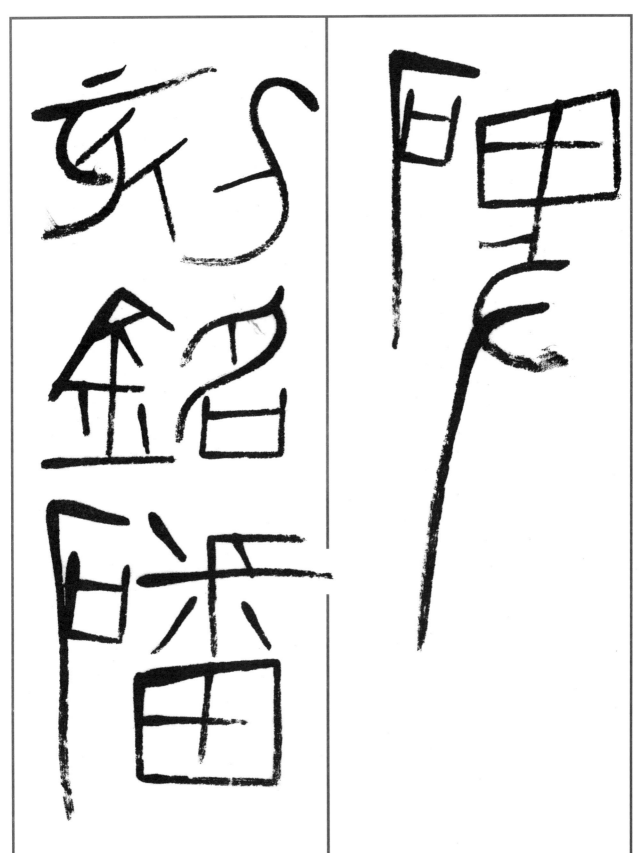

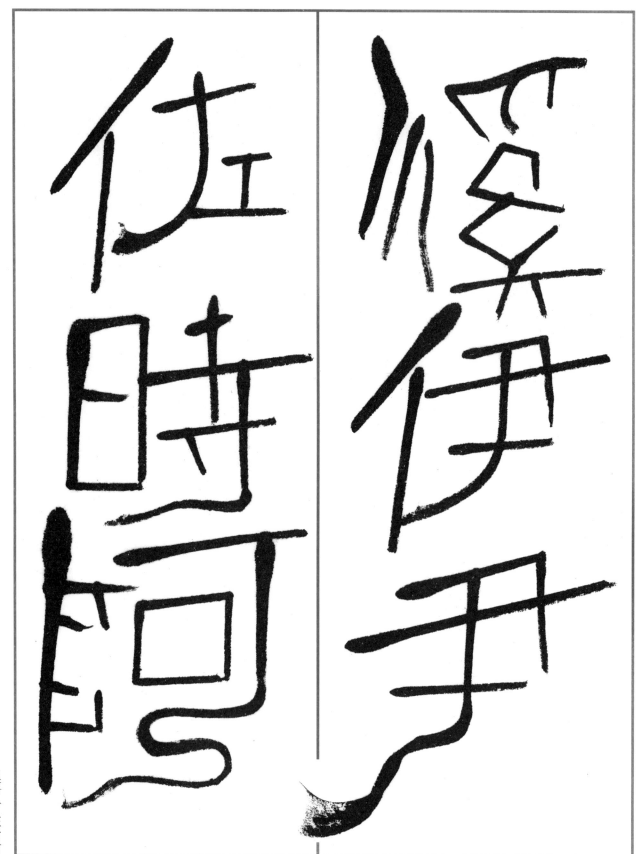

溪伊尹佐时阿

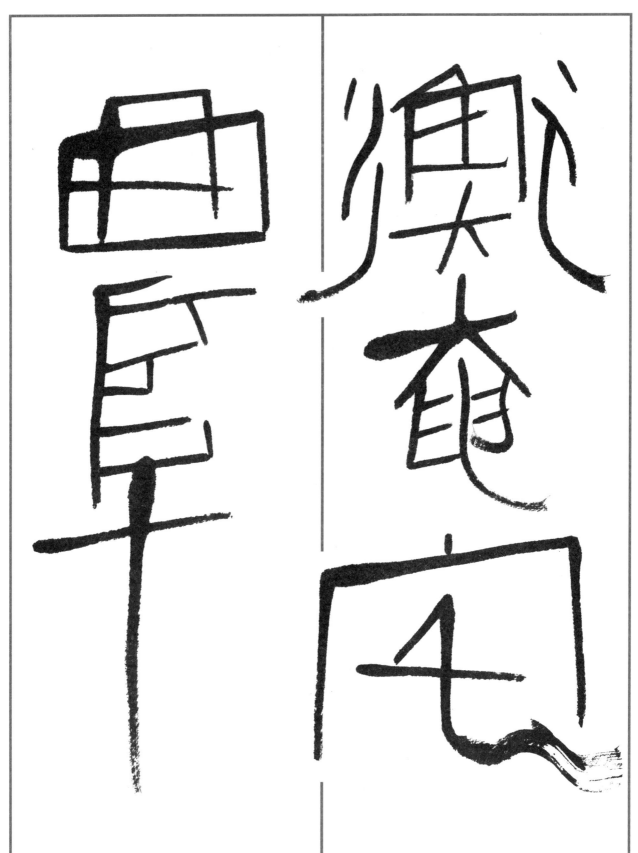

衡奄宅曲阜

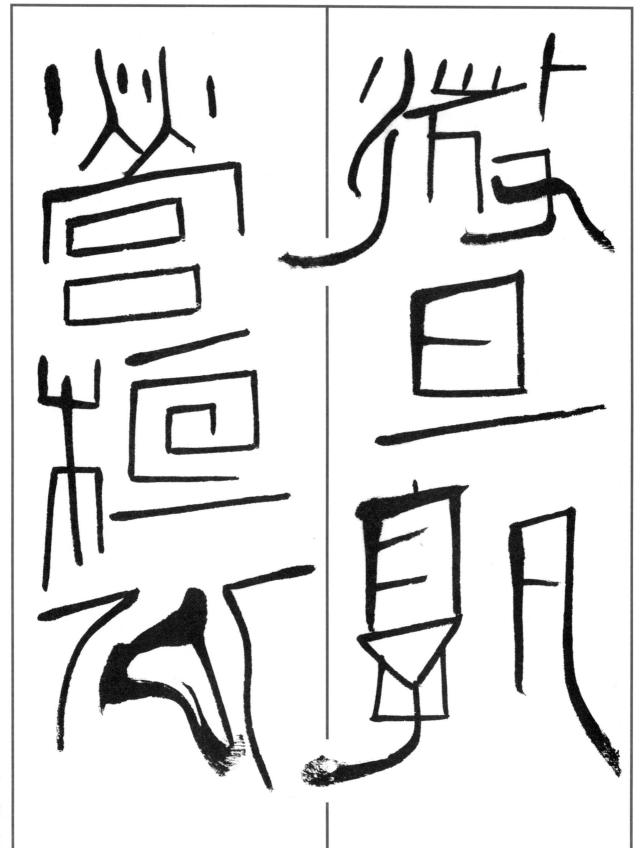

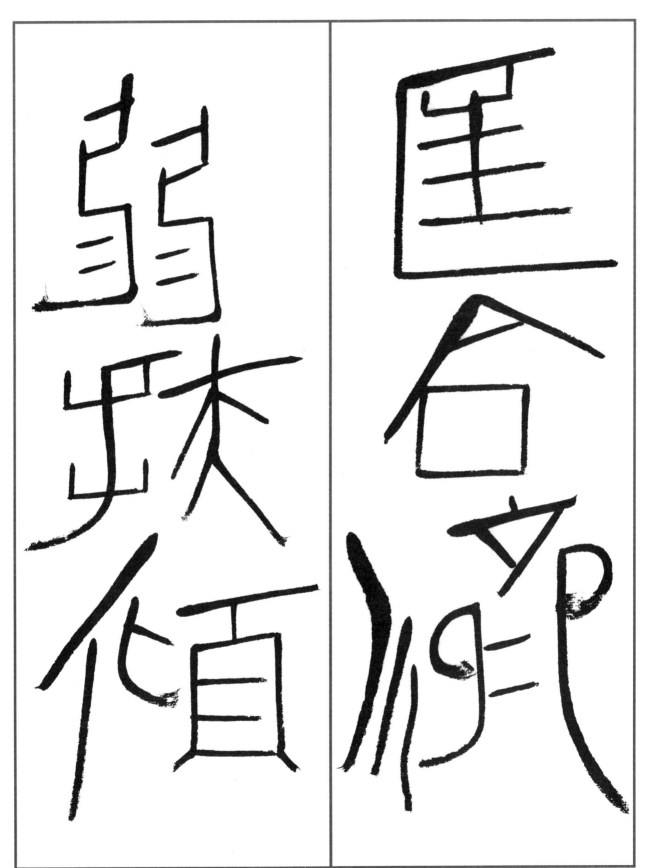

匡合济弱扶倾

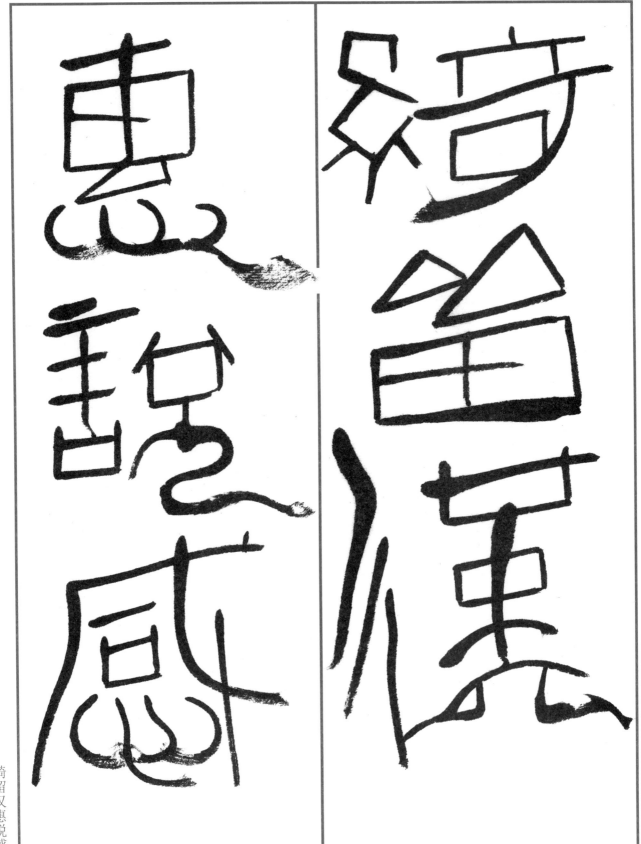

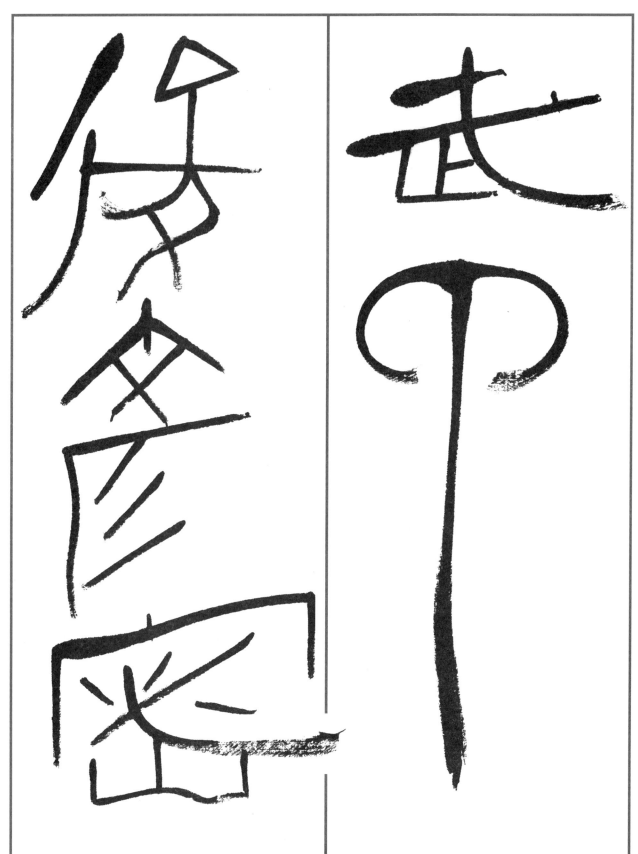

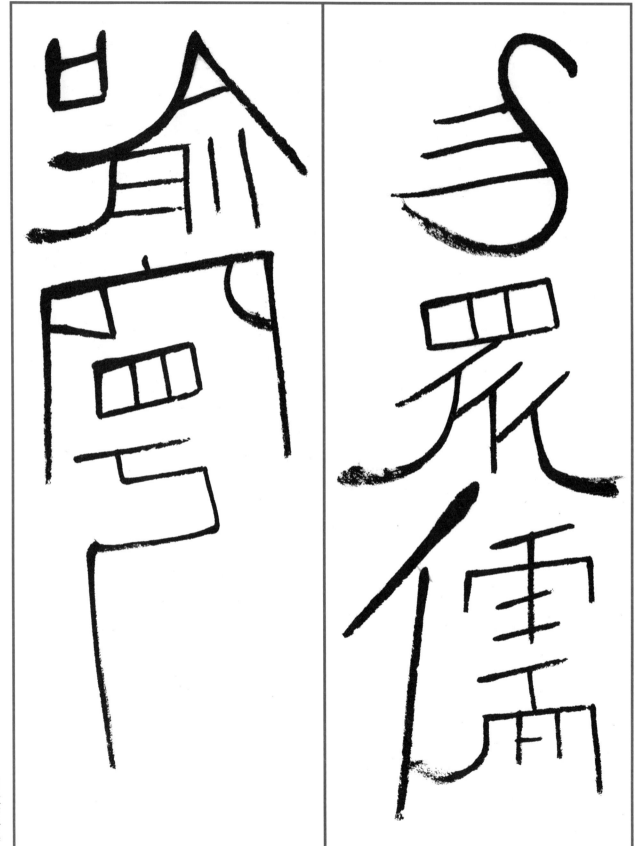

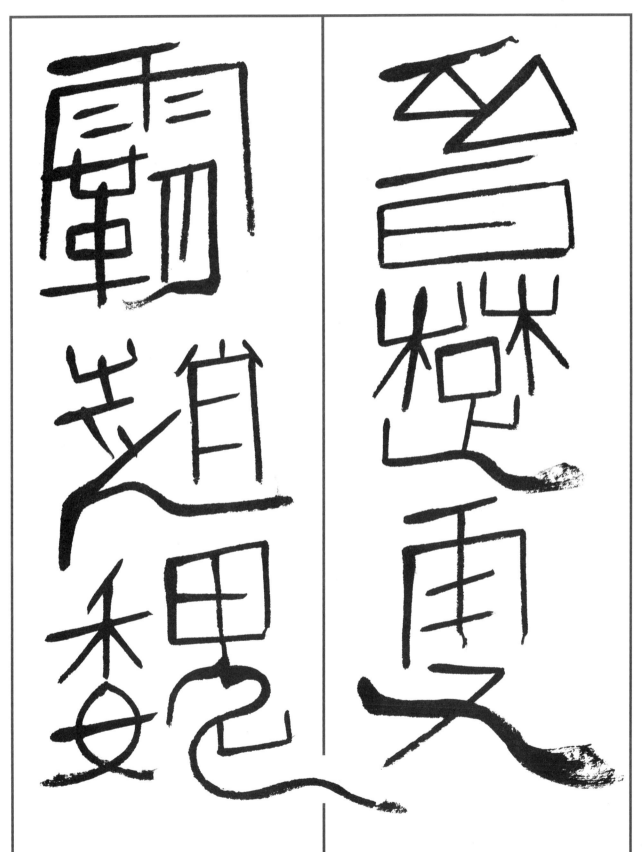

晋楚更霸赵魏

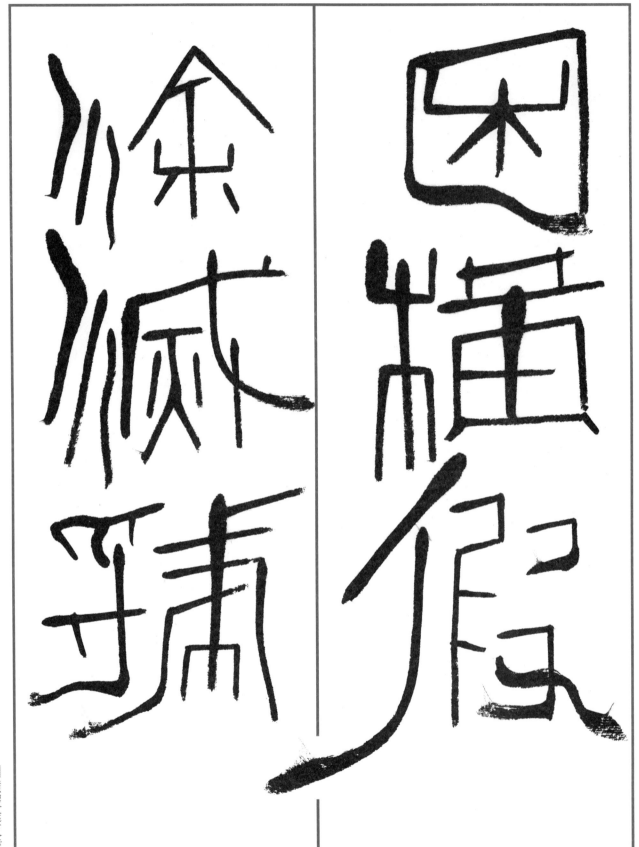

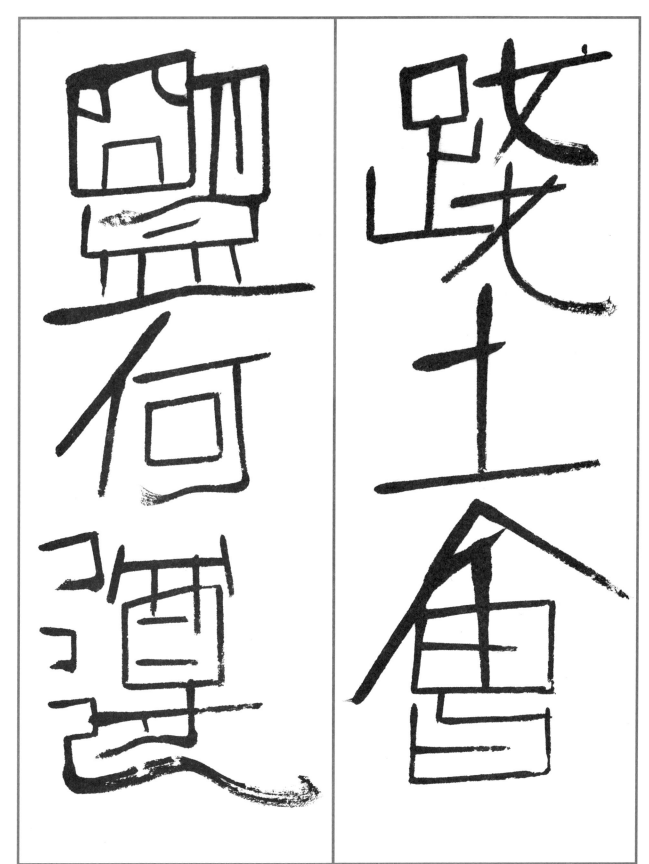

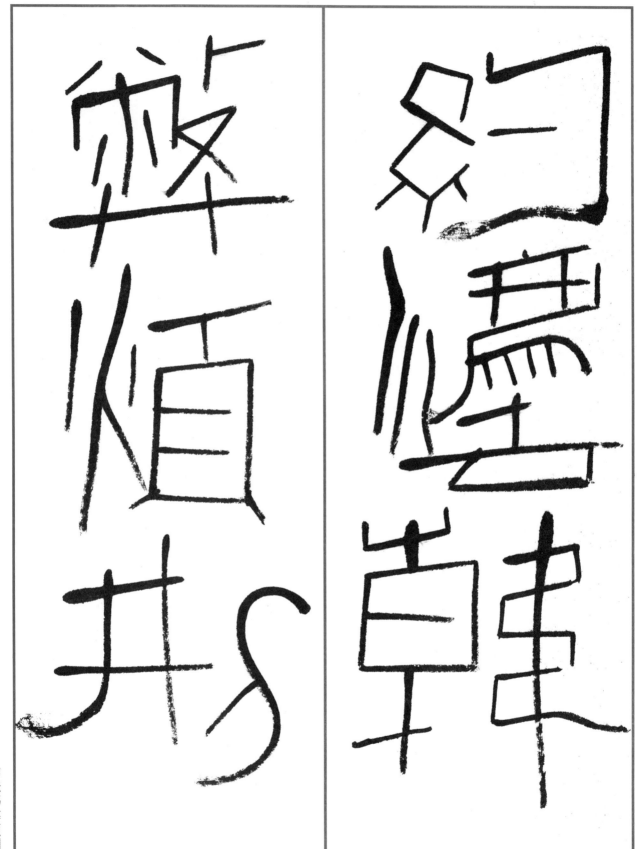

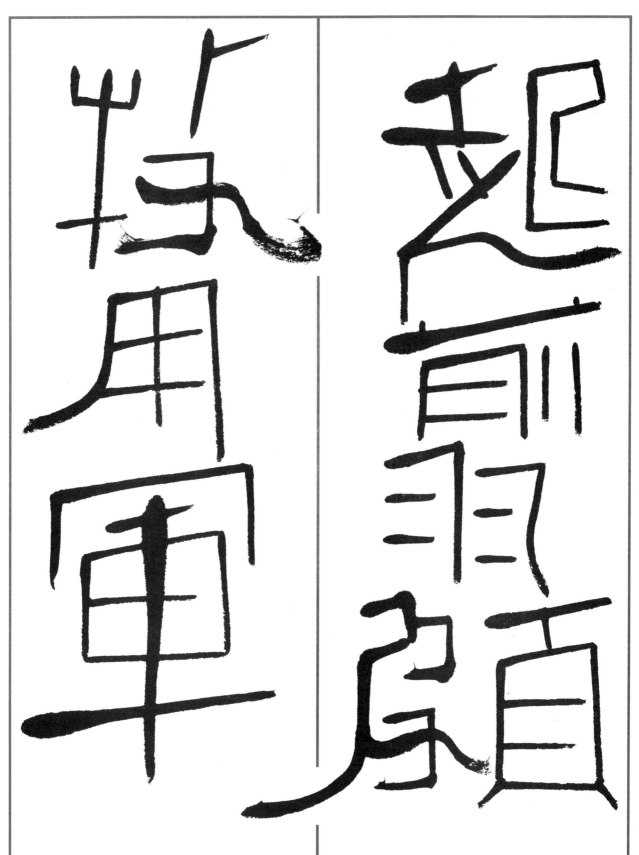

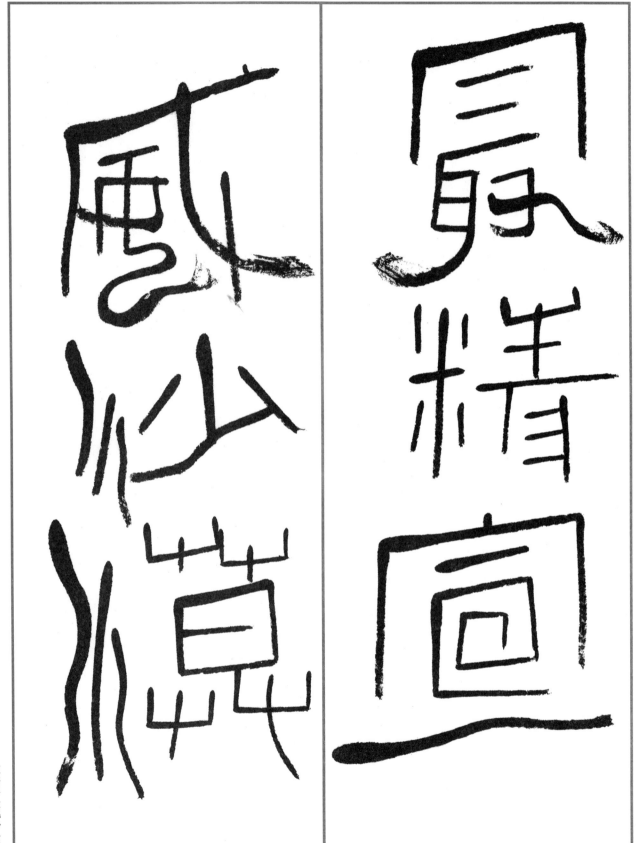

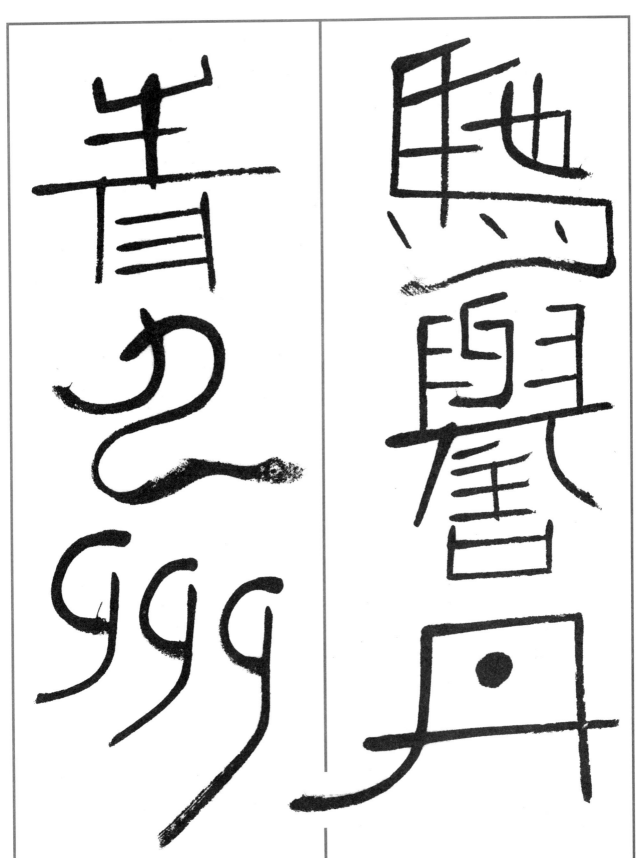

驰誉丹青九州

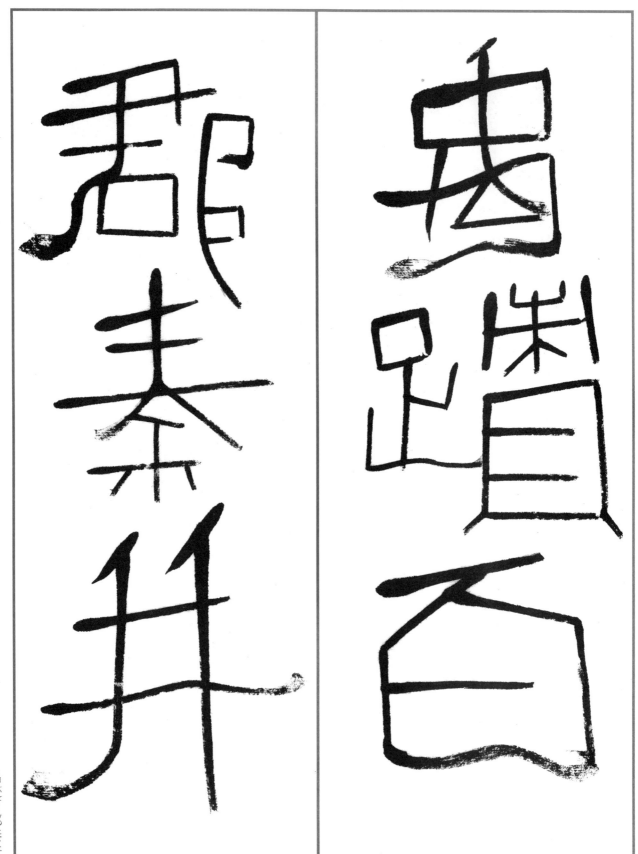

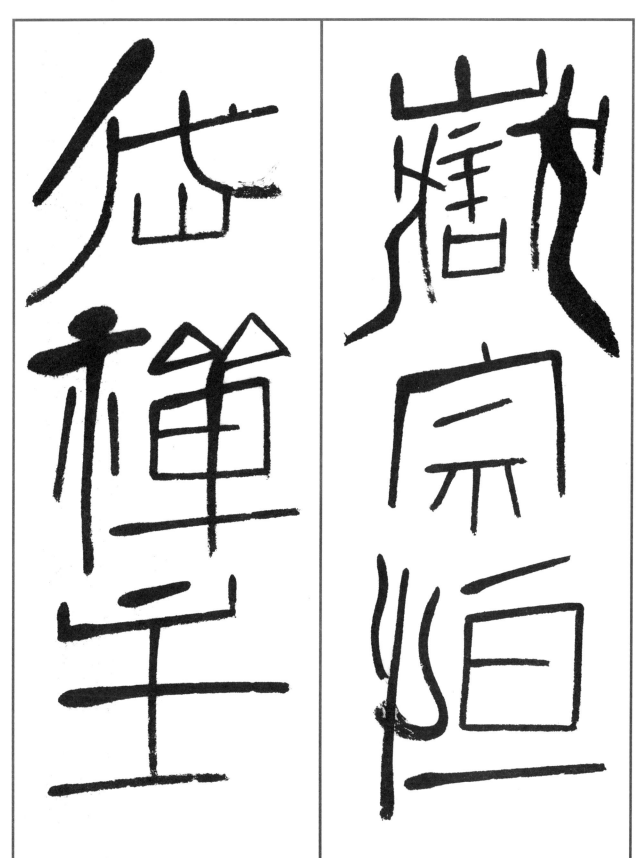

岱宗泰岱禅主

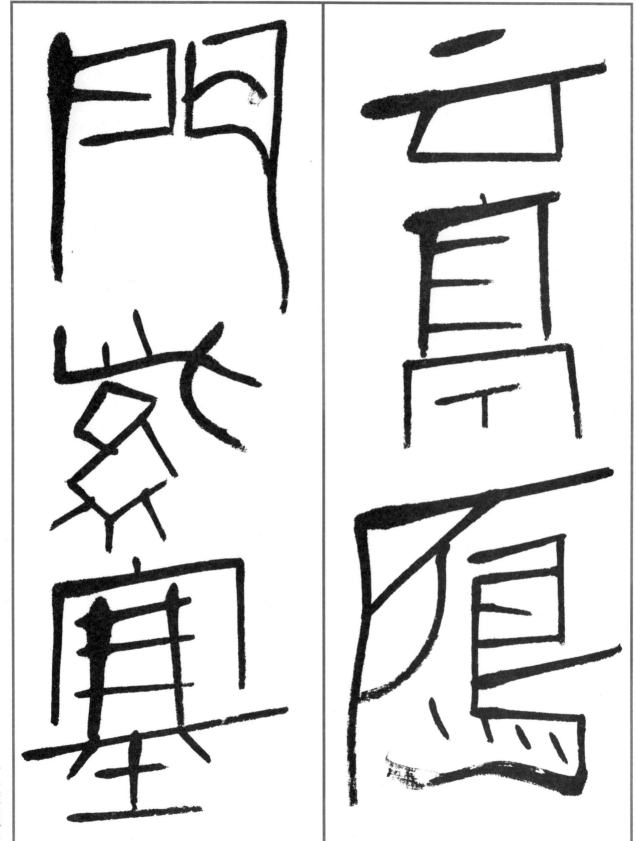

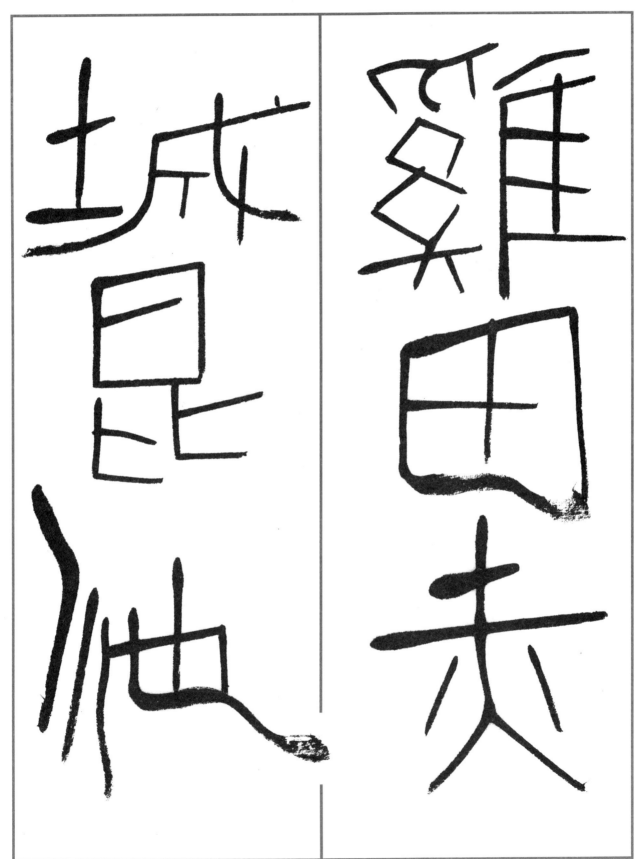

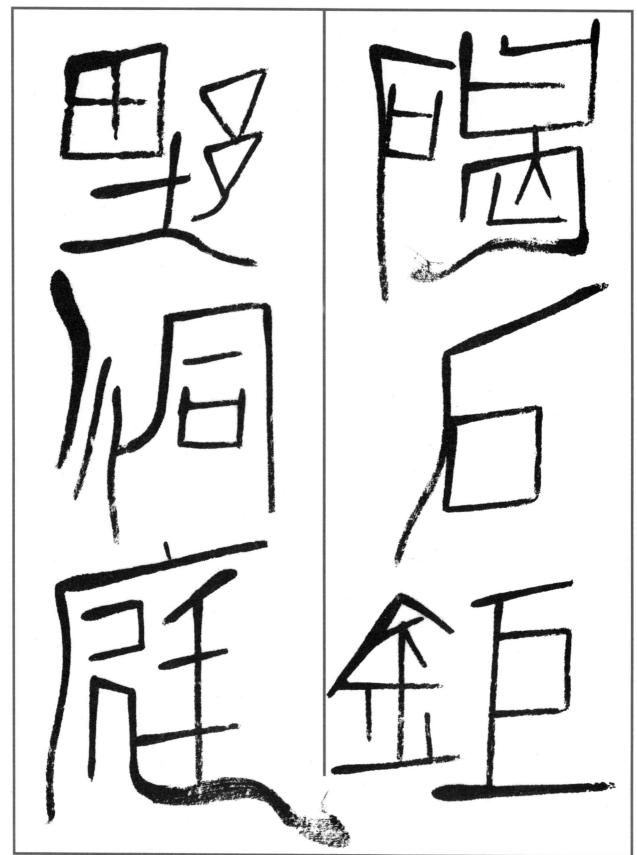

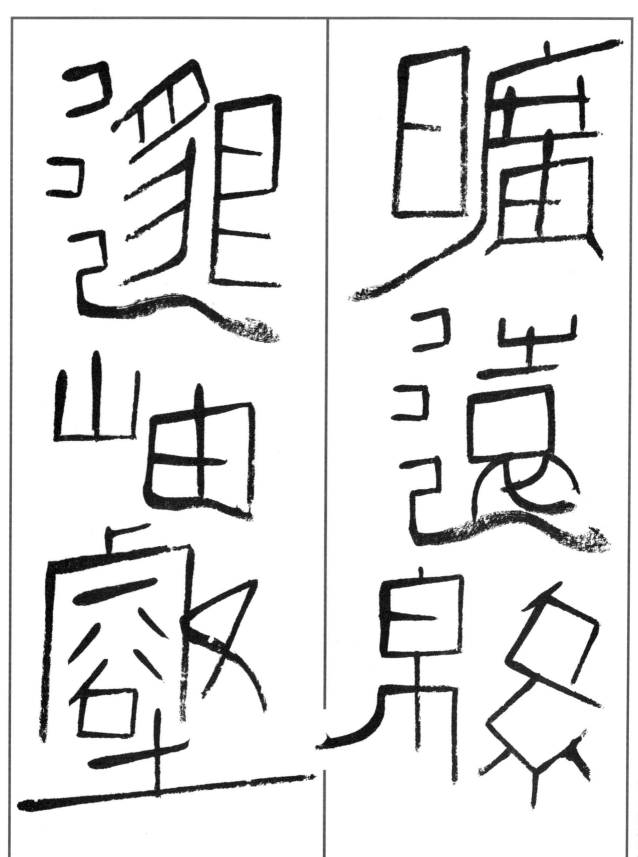

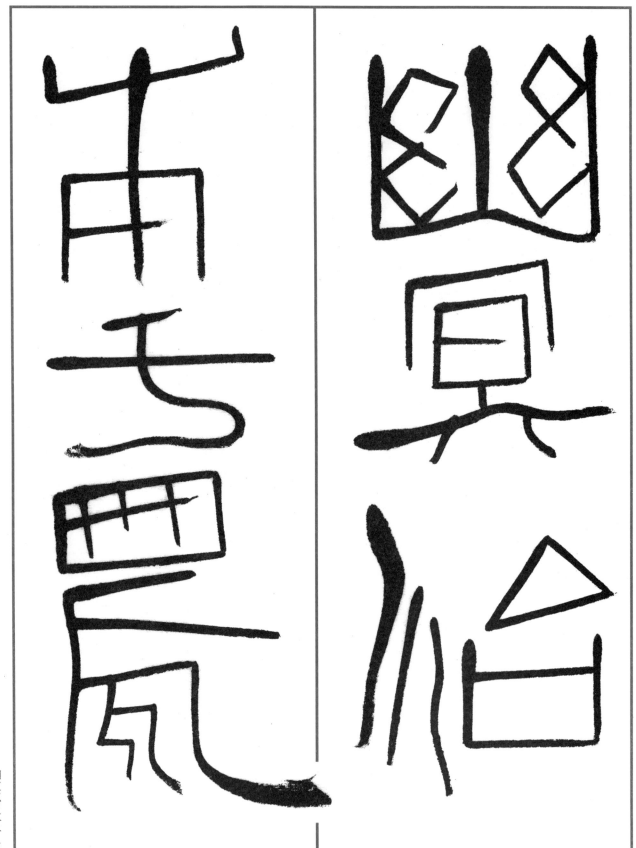

幽冥治本于农

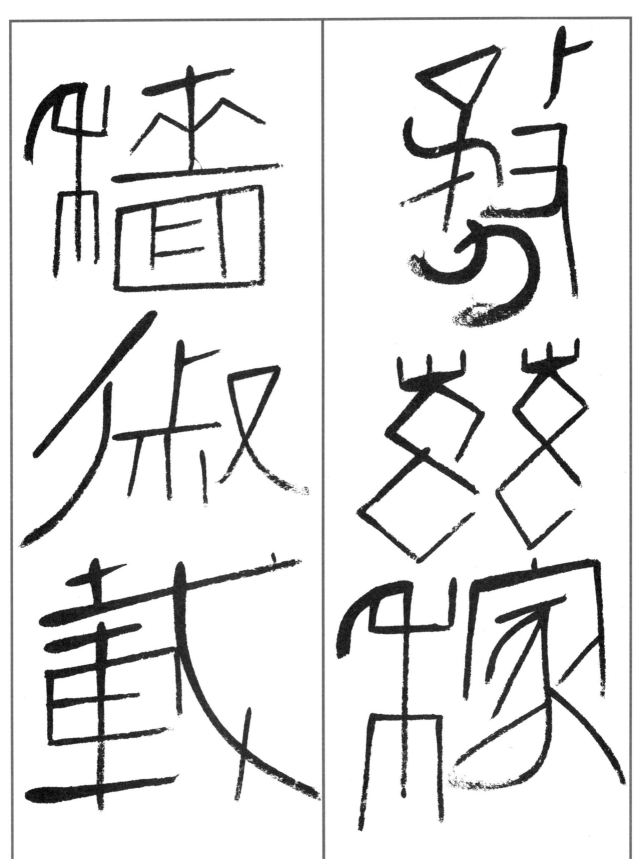

务兹稼穑俶载

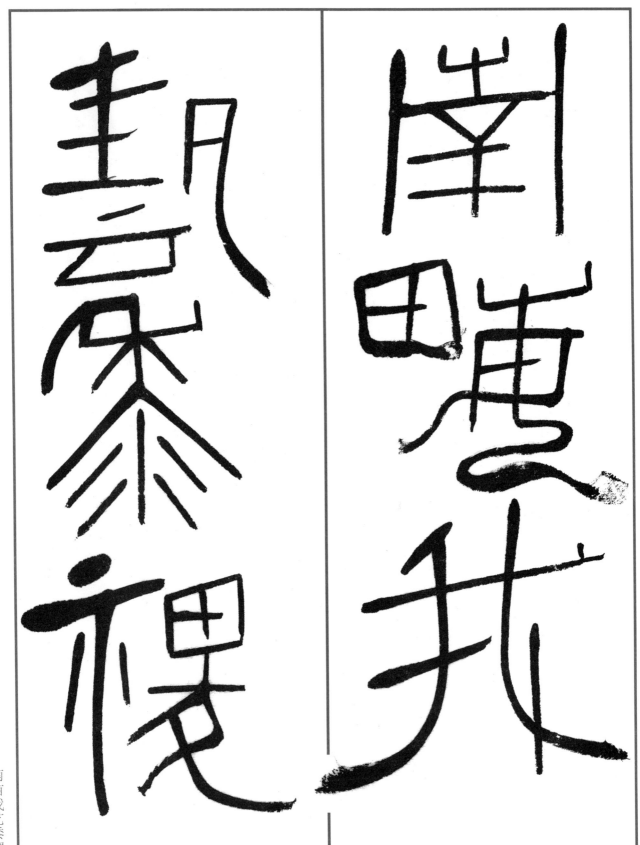

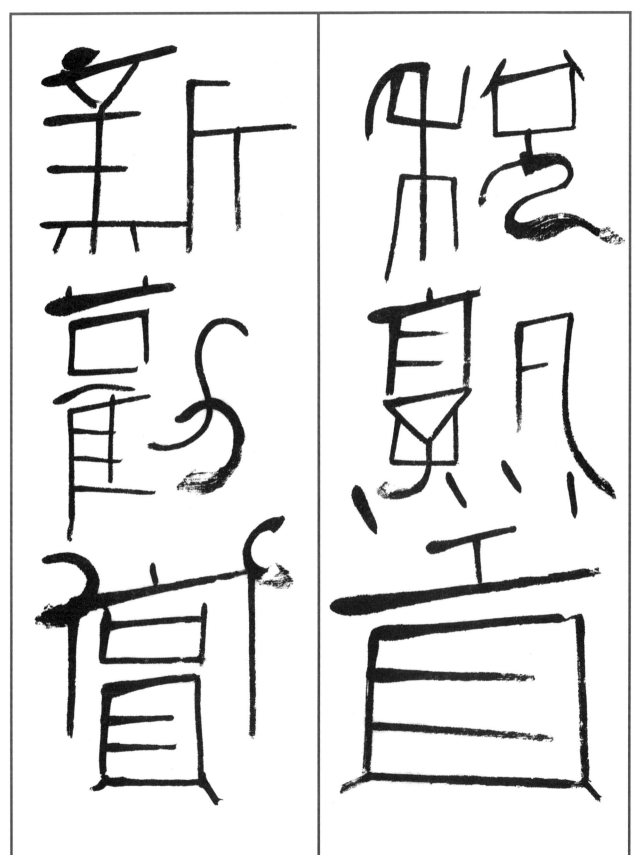

税熟贡新劝赏

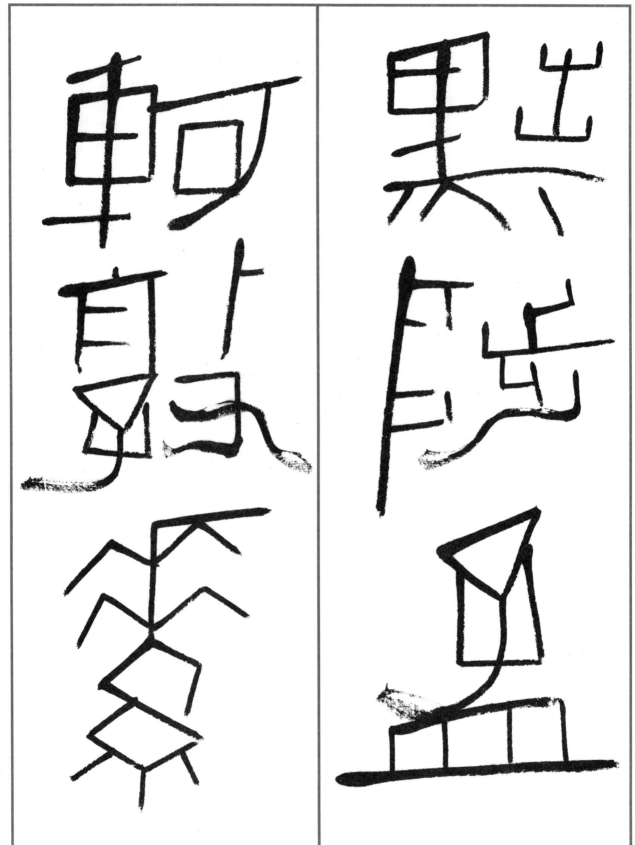

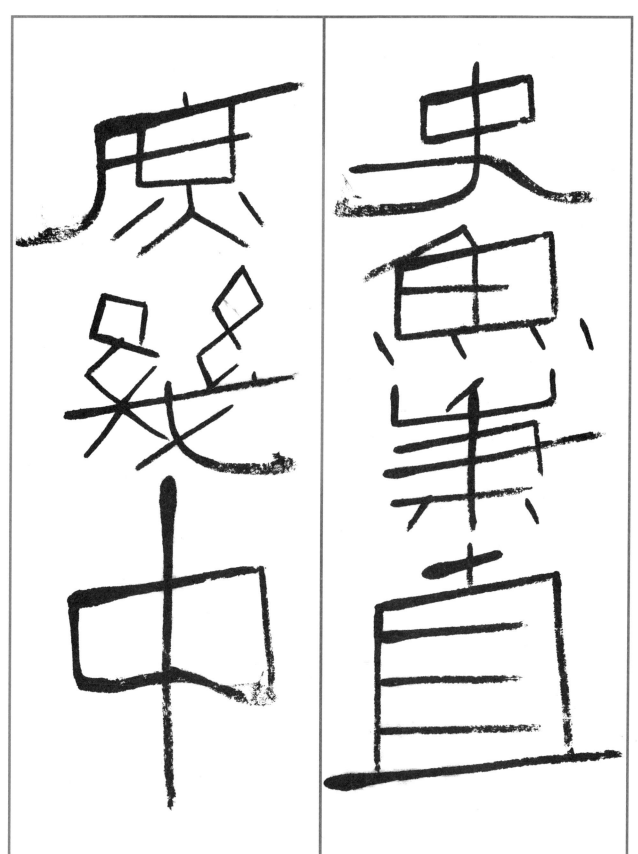

史鱼秉直庶几中

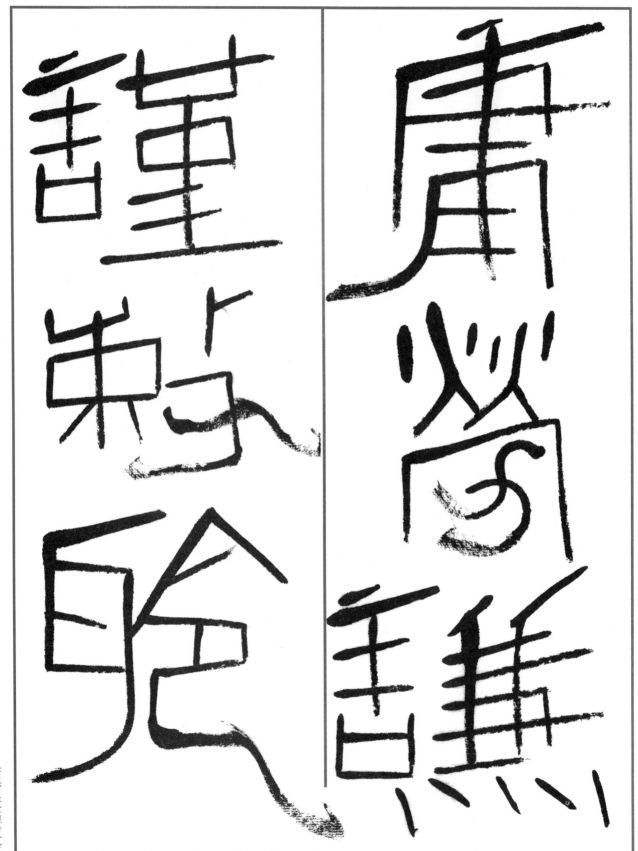

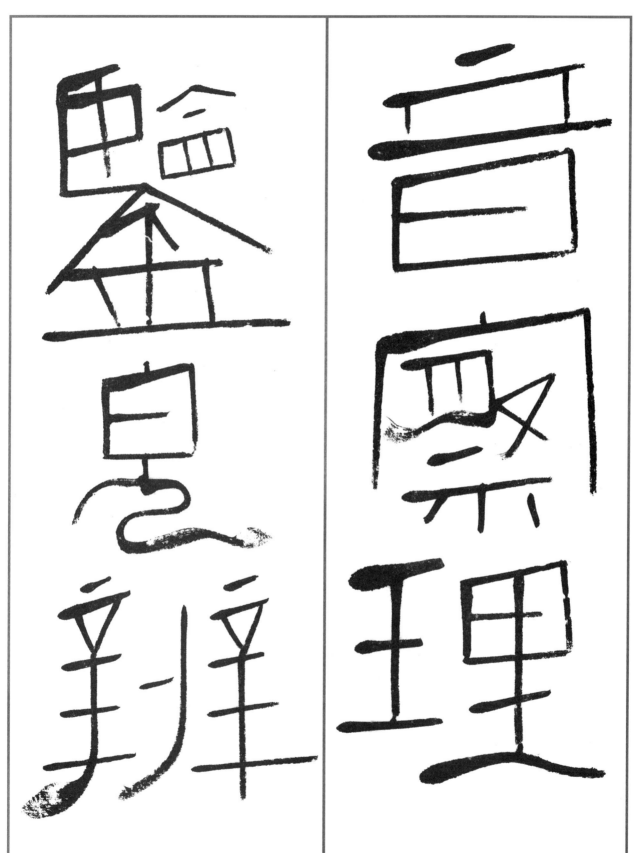

音察理鉴貌辨

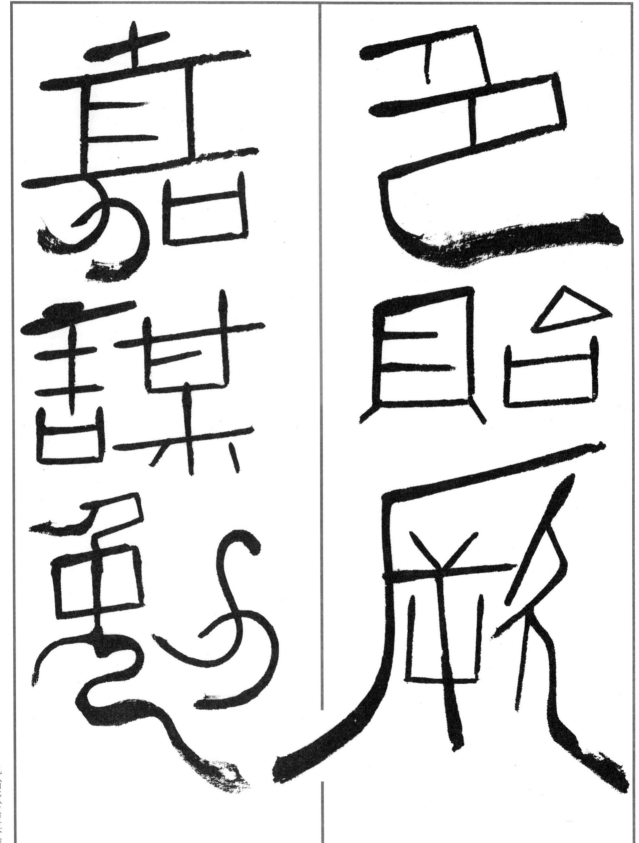

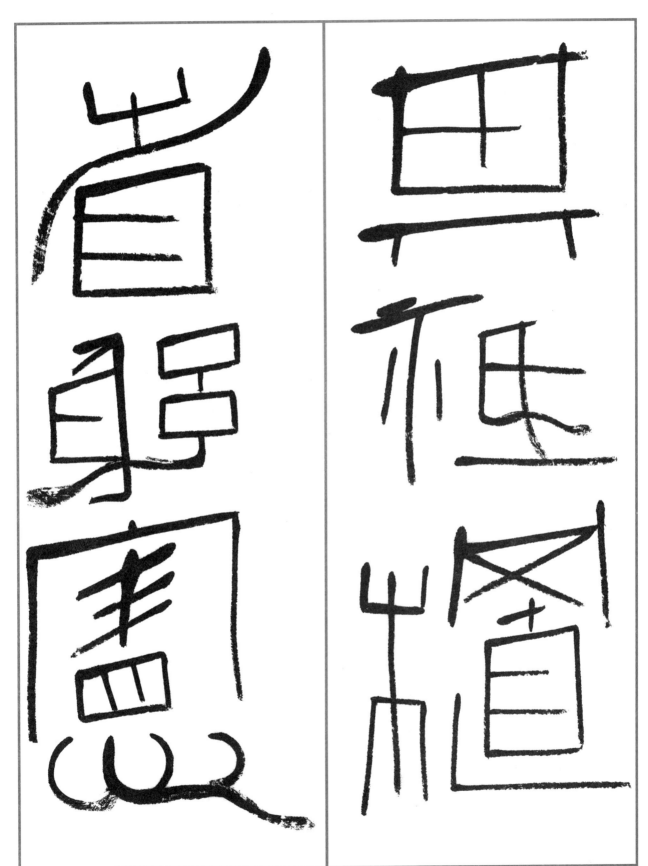

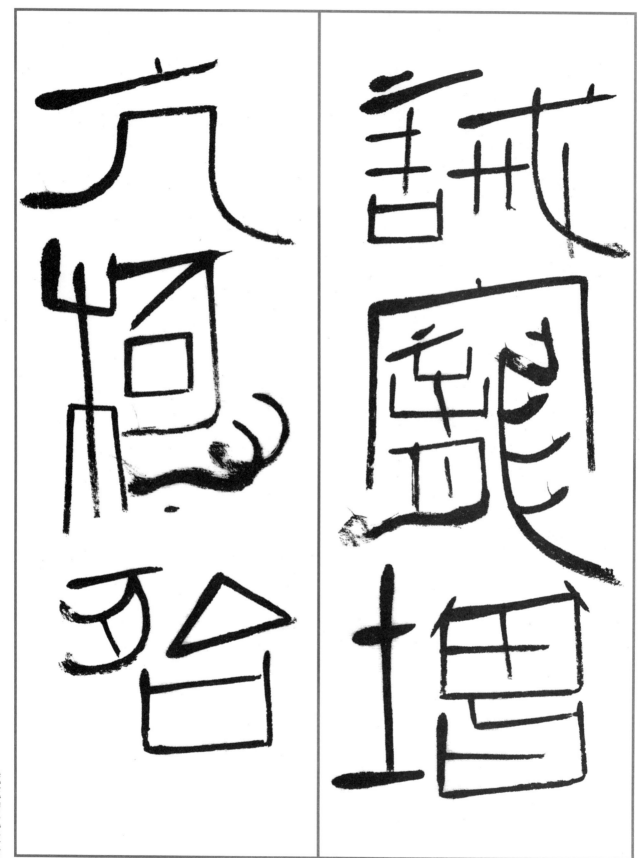

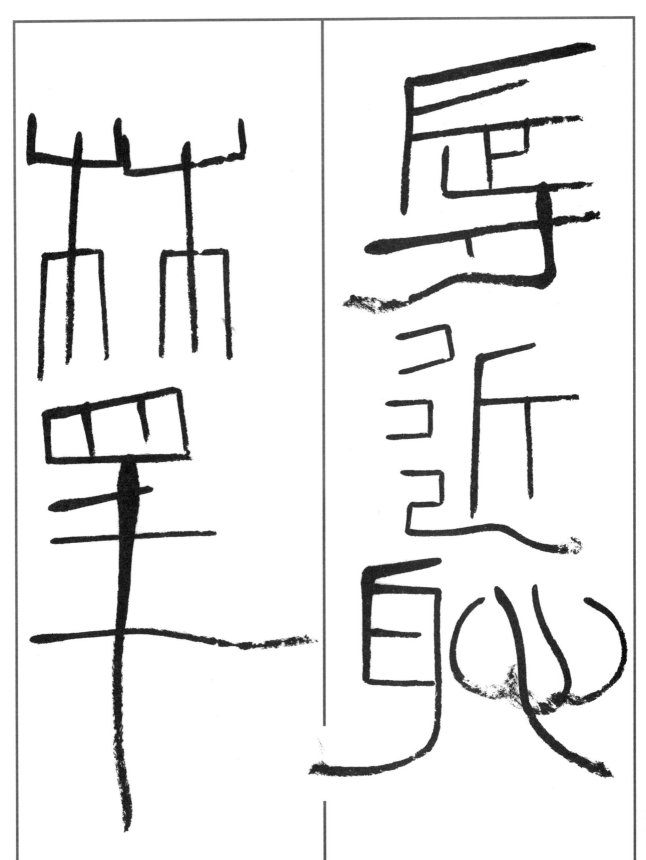

辱近耻林皋

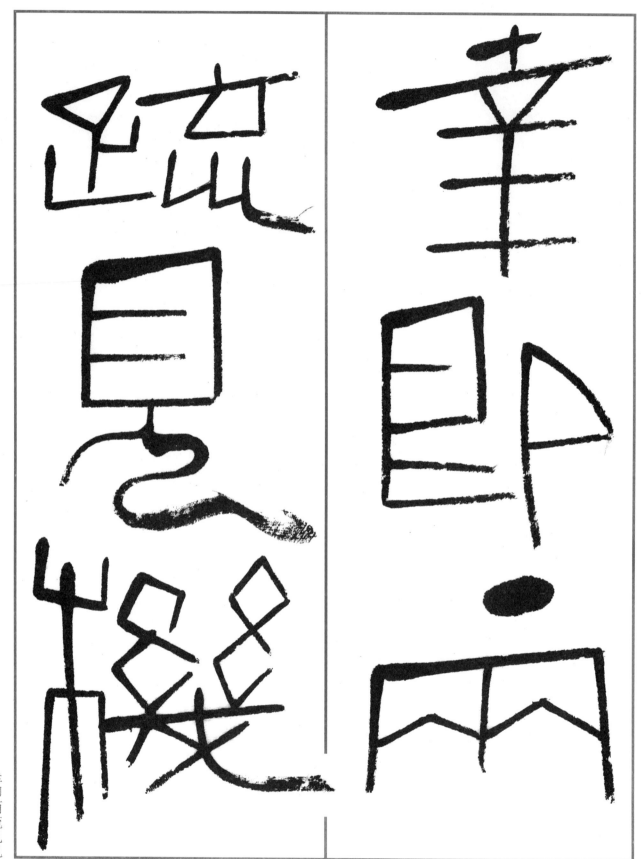

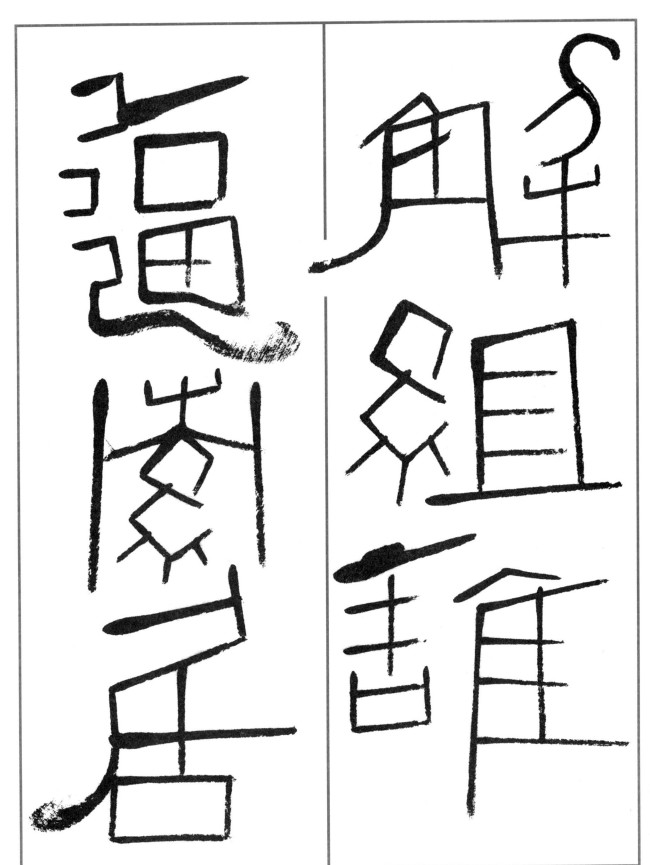

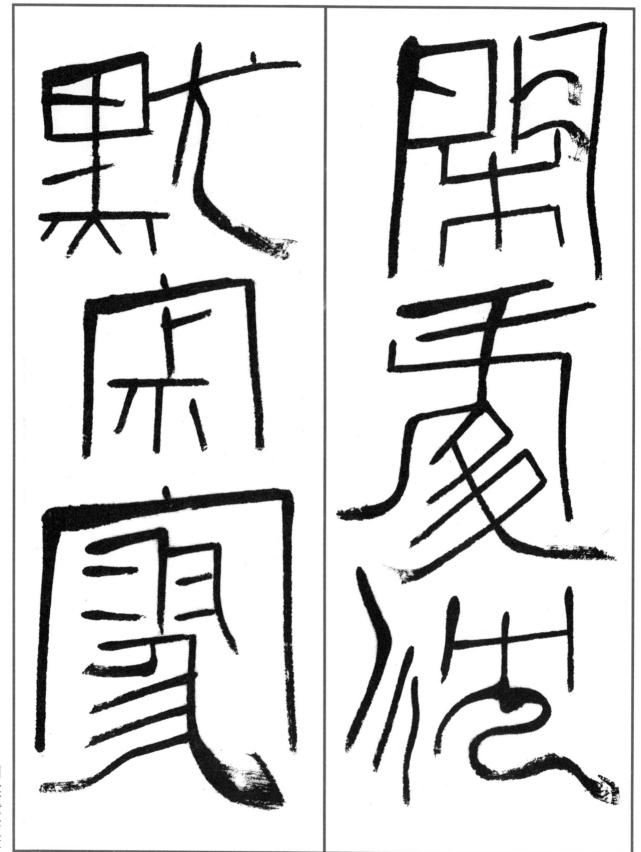

闲处沉默寂寥

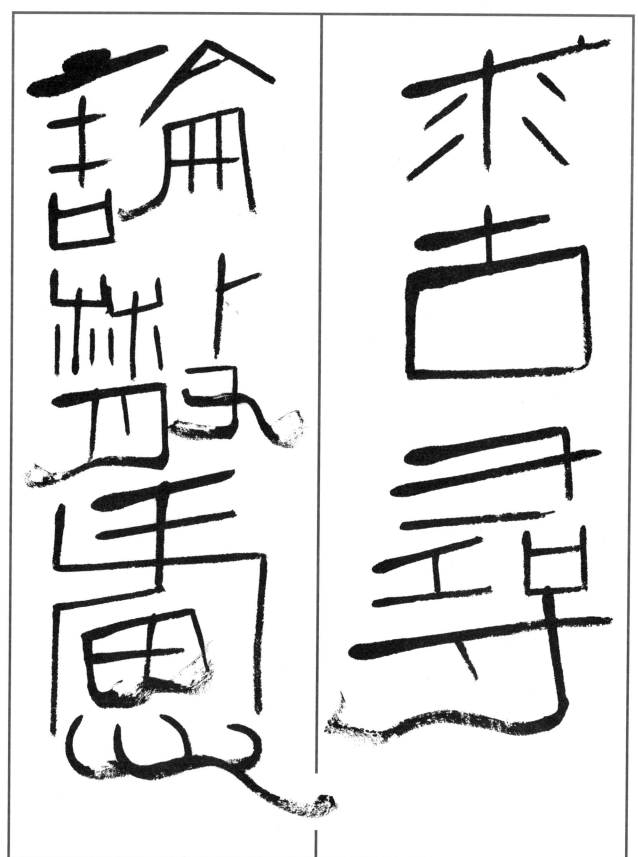

求古寻论散虑

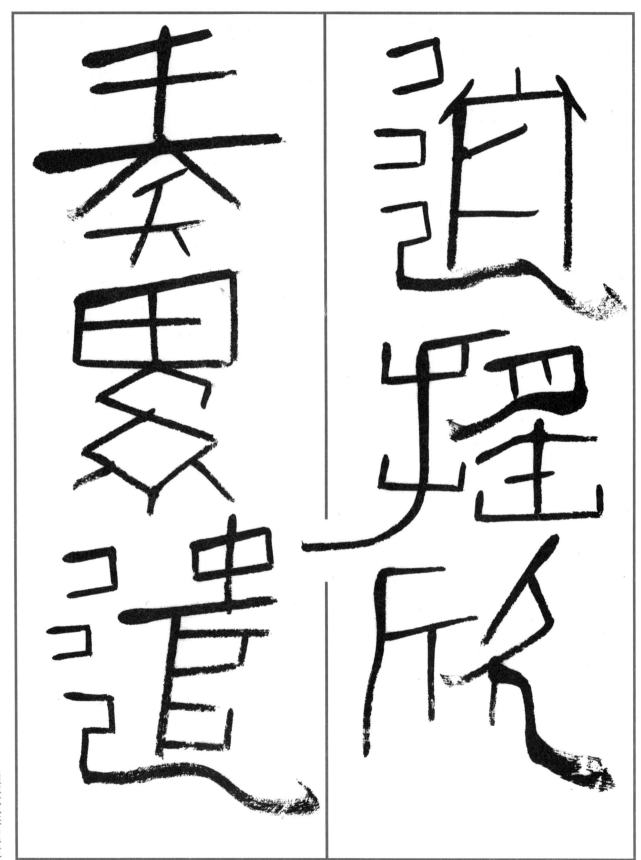

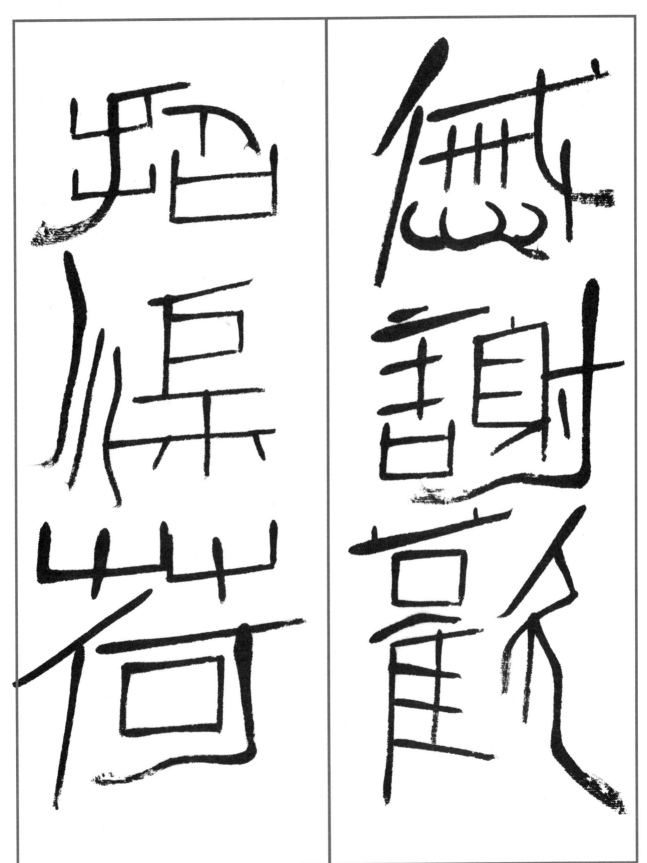

憾谢欢招渠荷

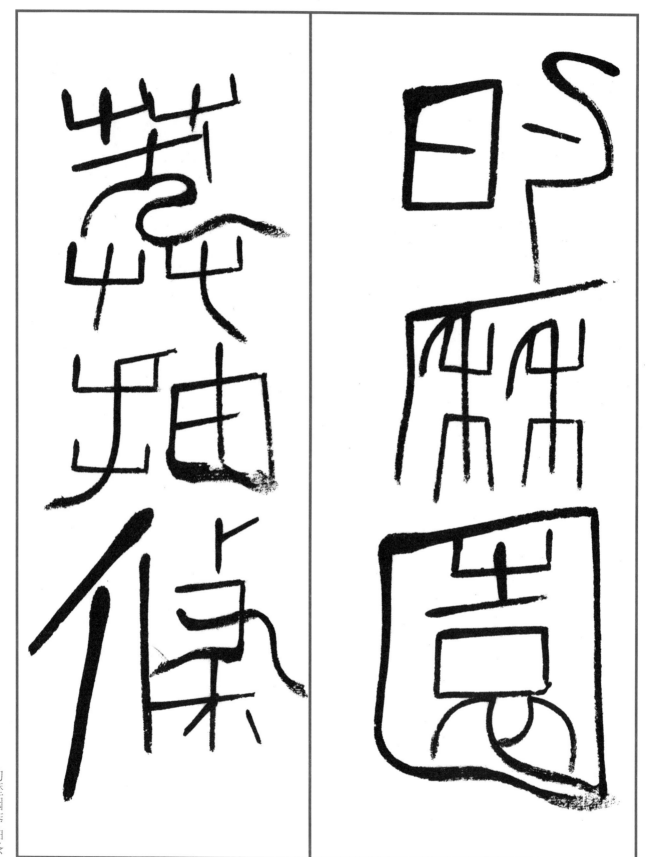

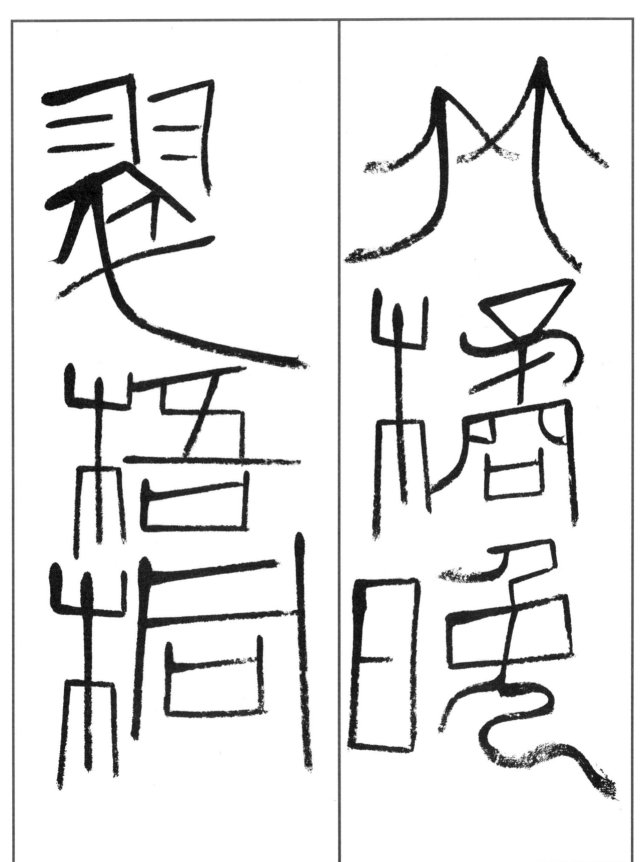

竹橘晚翠梧桐

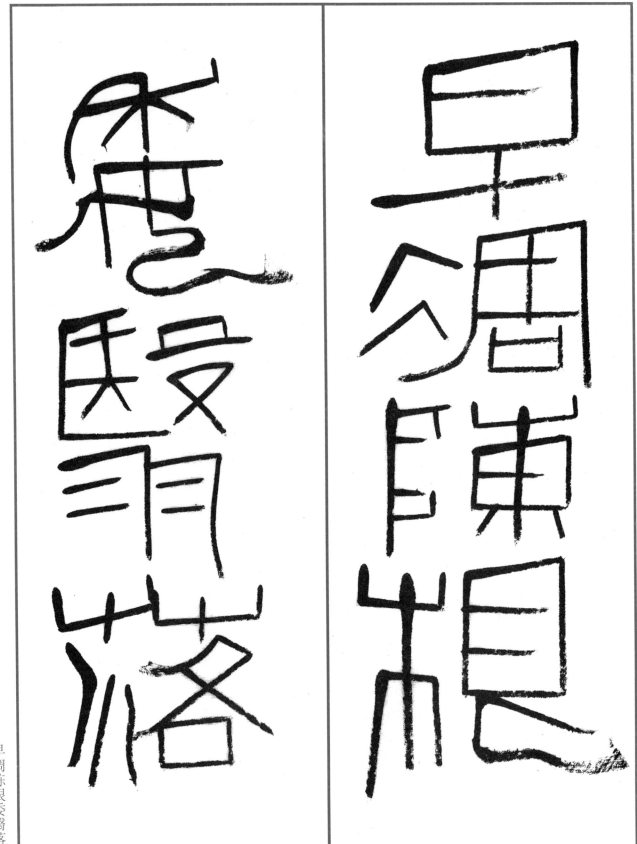

早凋陈根委翳落

128

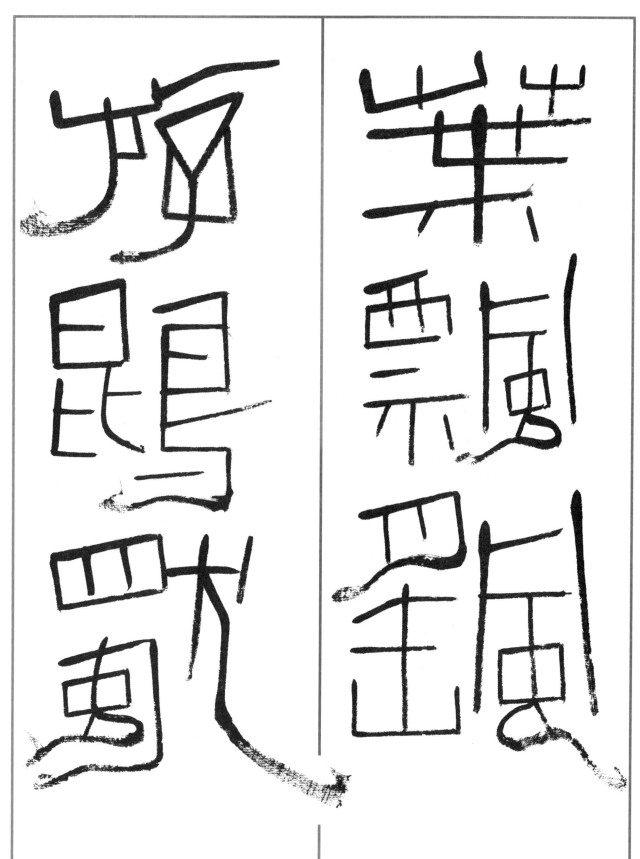

叶飘飙游鸥独

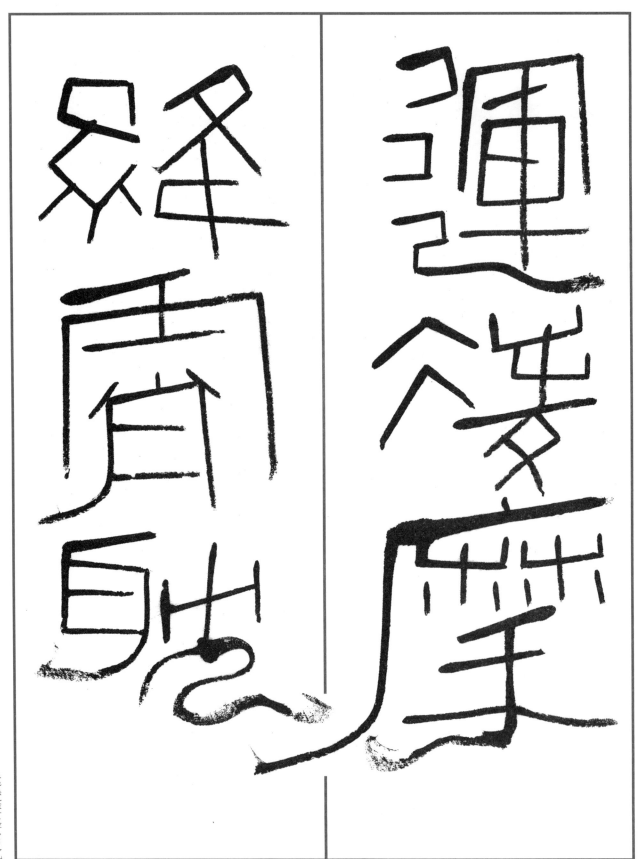

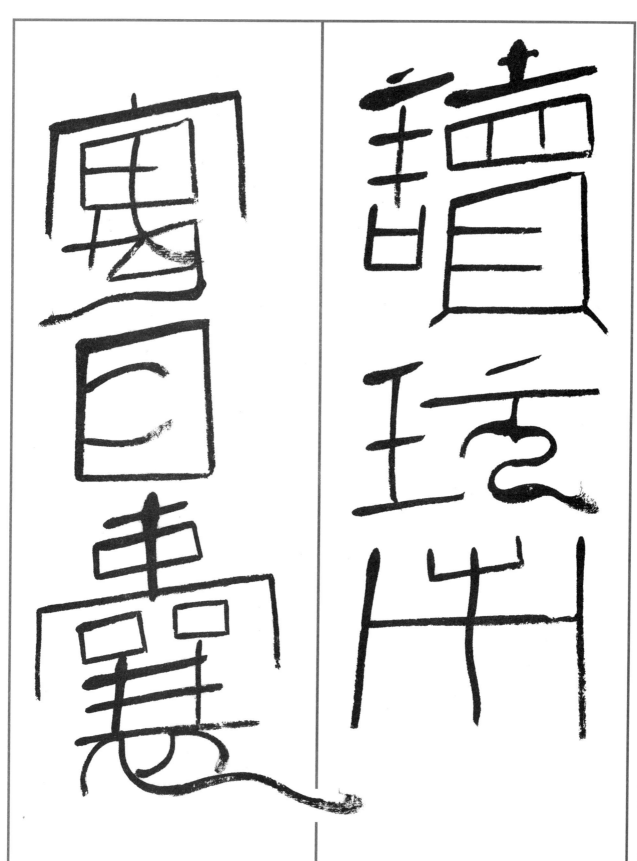

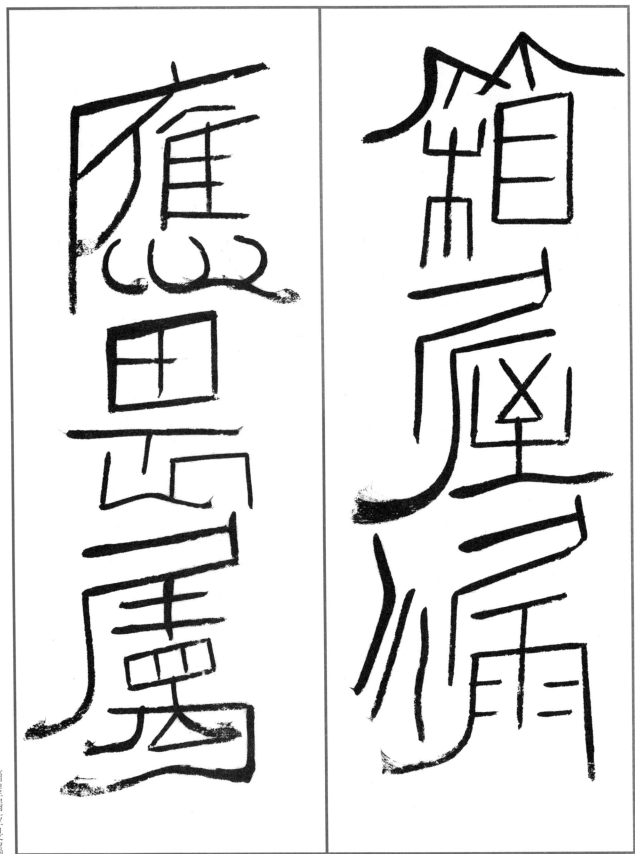

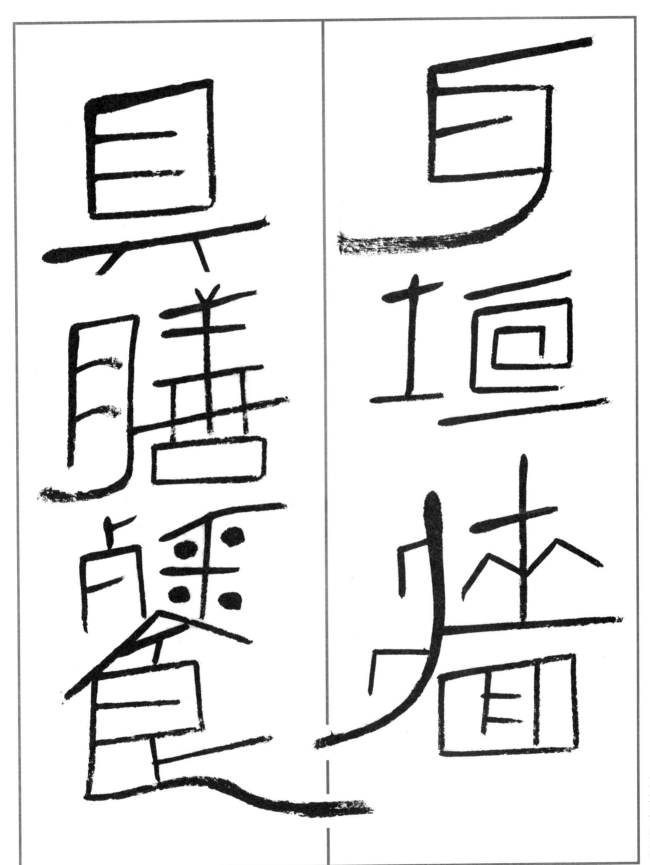

耳垣墙具膳餐

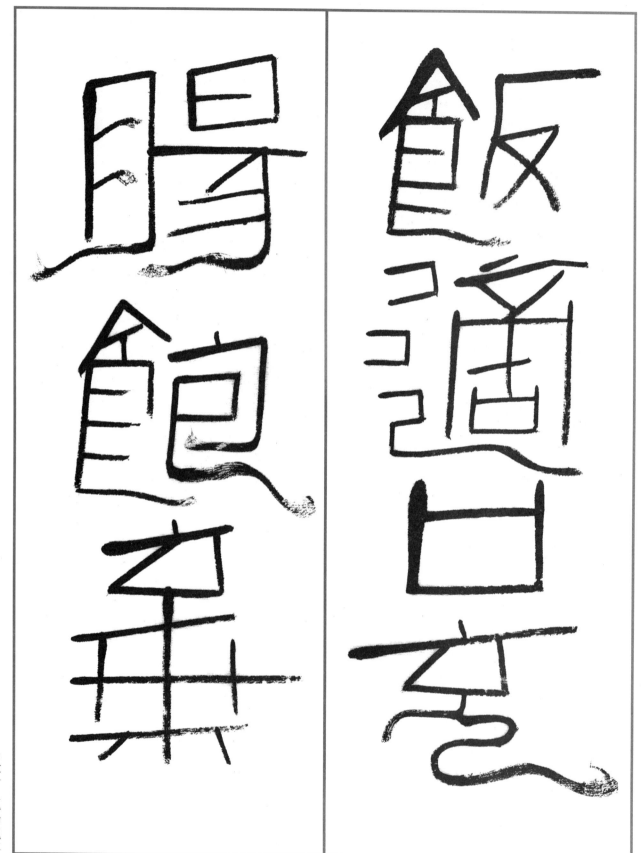

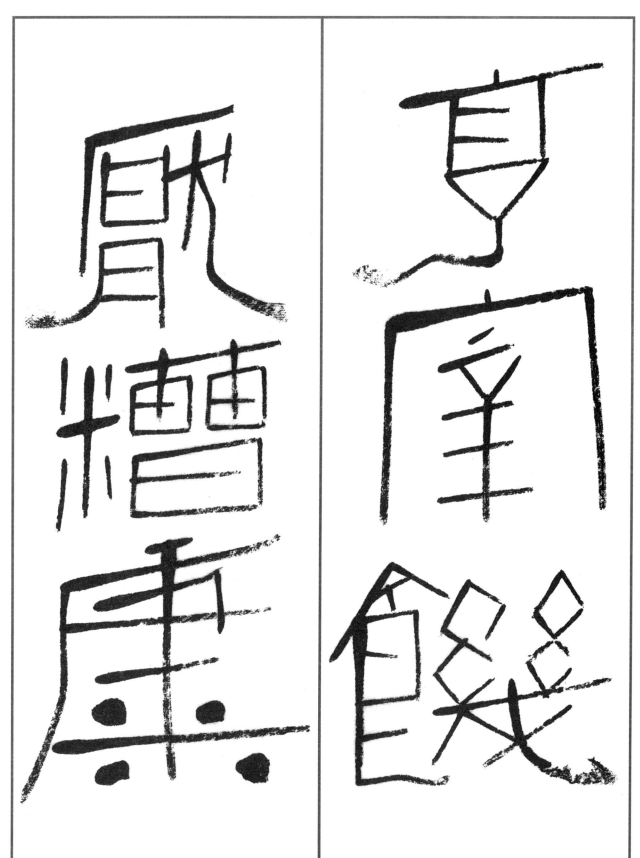

烹宰饥厌糟糠

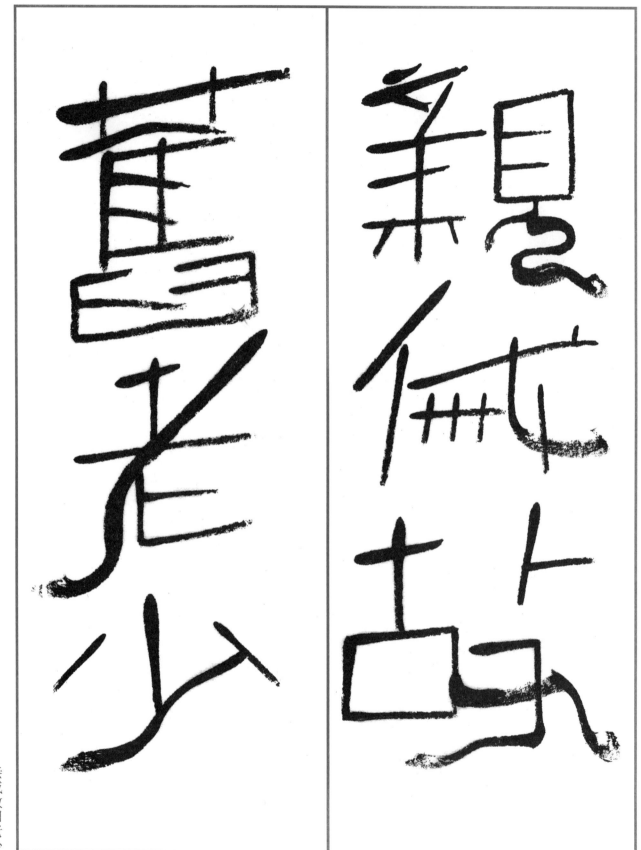

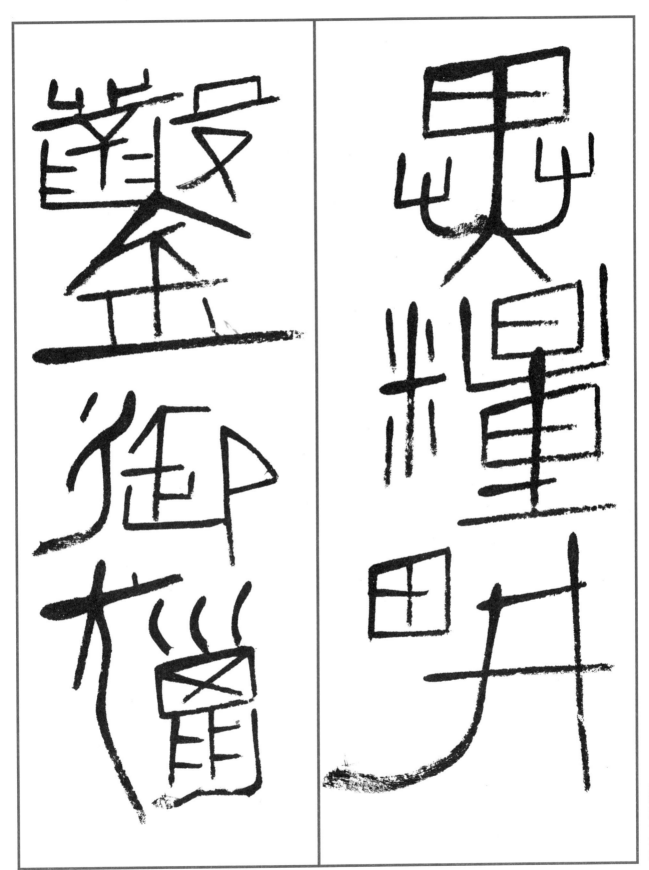

异粮畊凿御猎

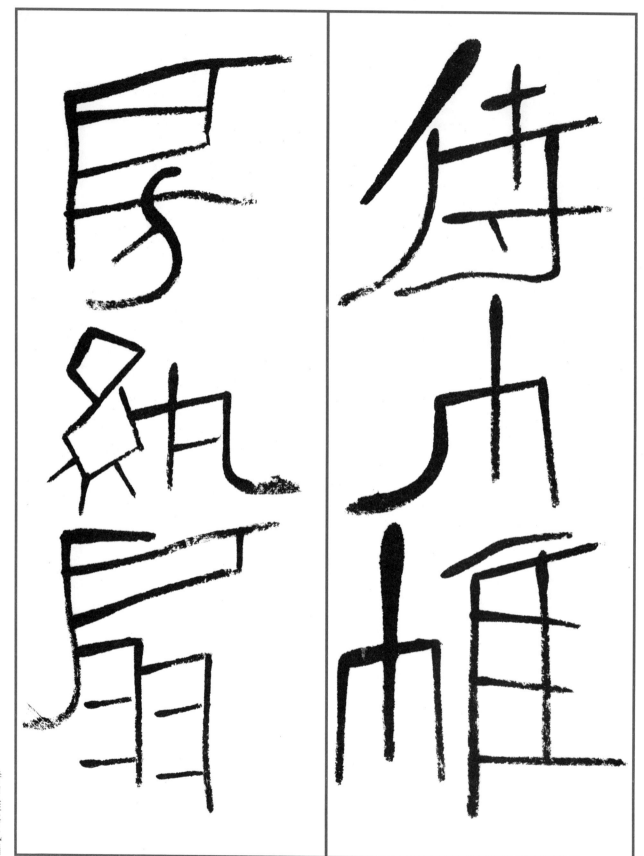

侍巾帷房纨扇

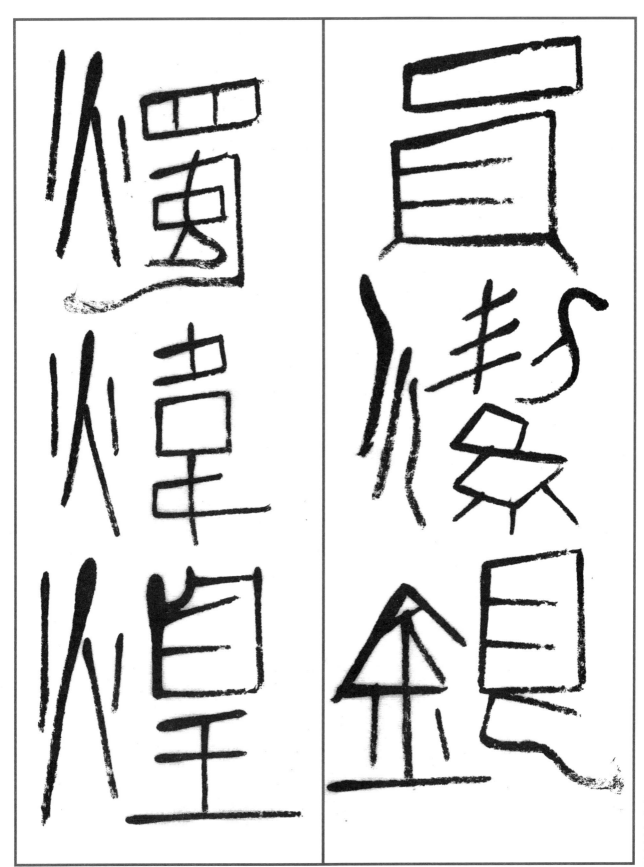

圆洁银烛炜煌

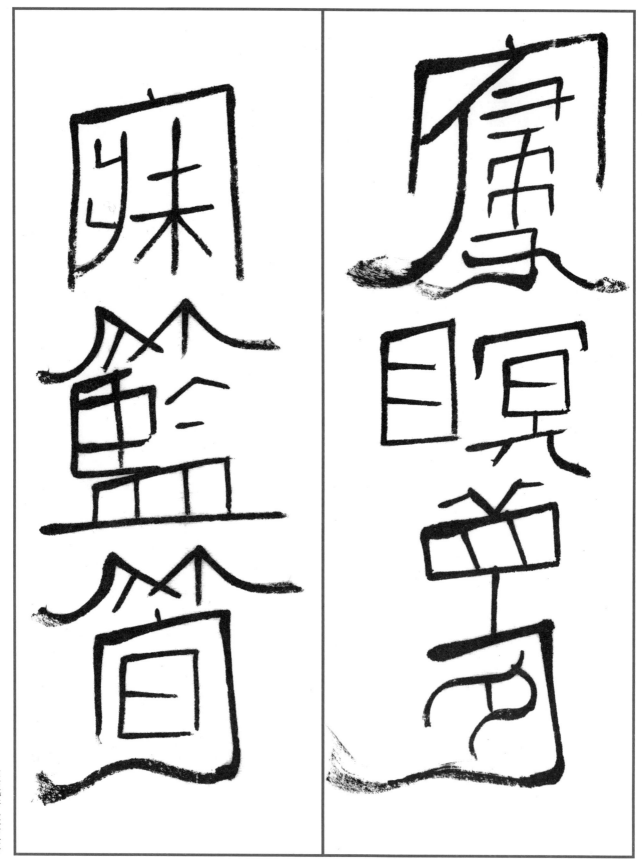

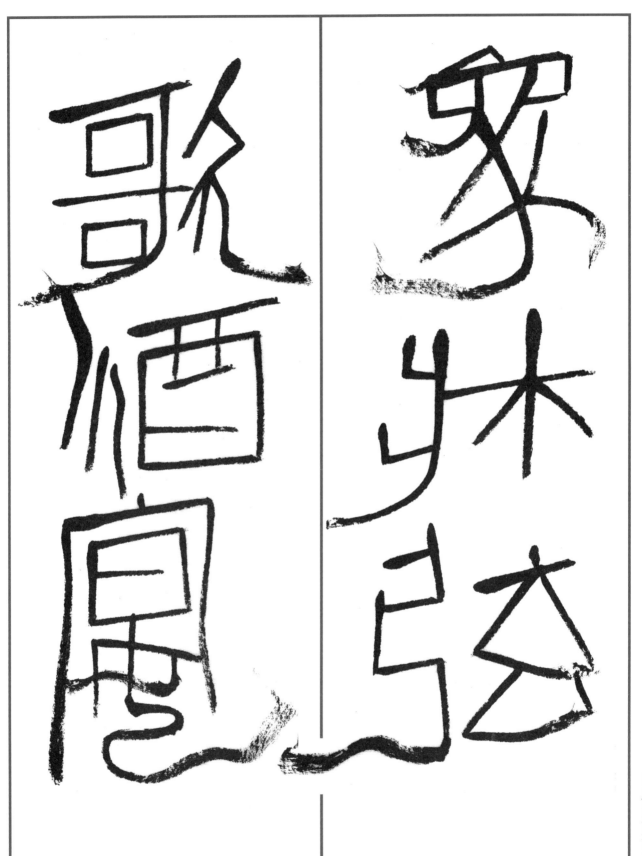

象床弦歌酒宴

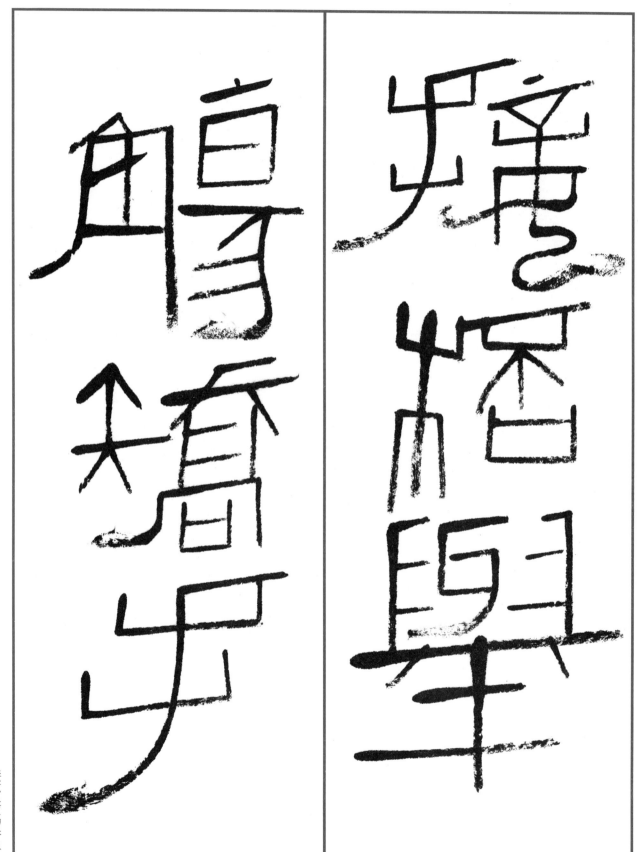

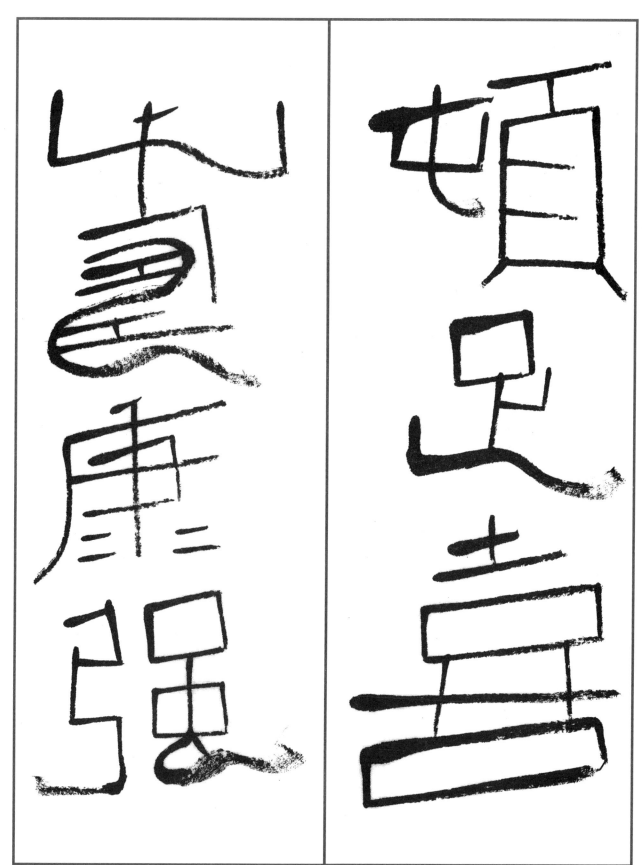

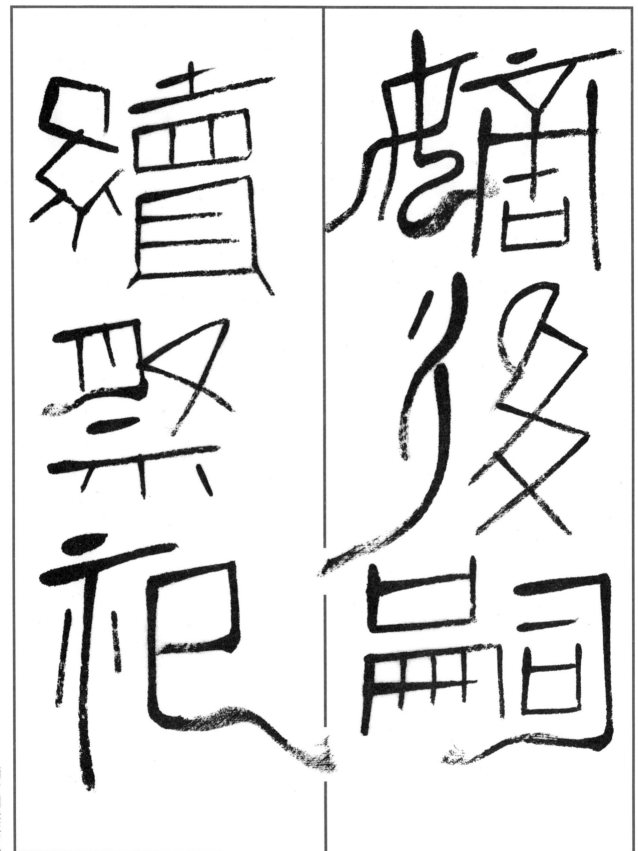

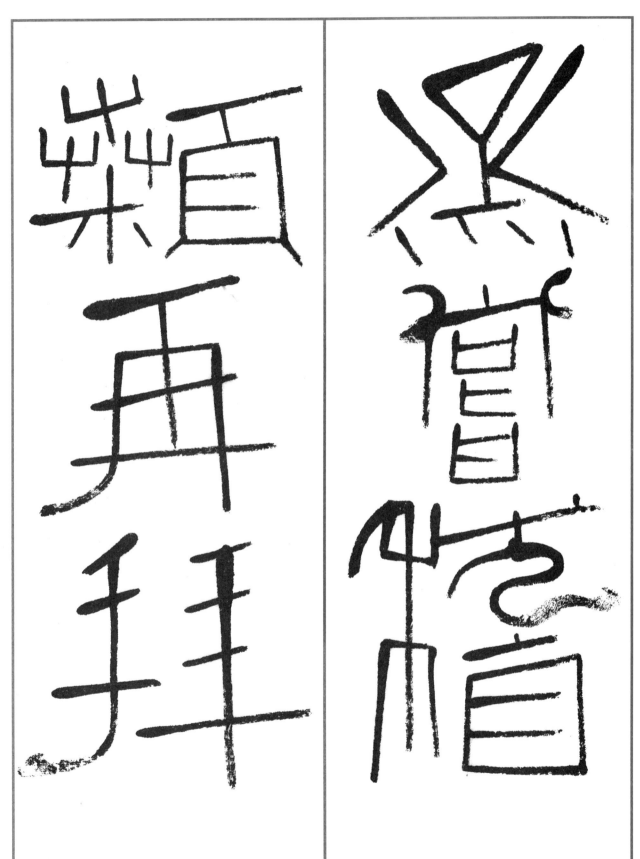

烝尝稽颡再拜

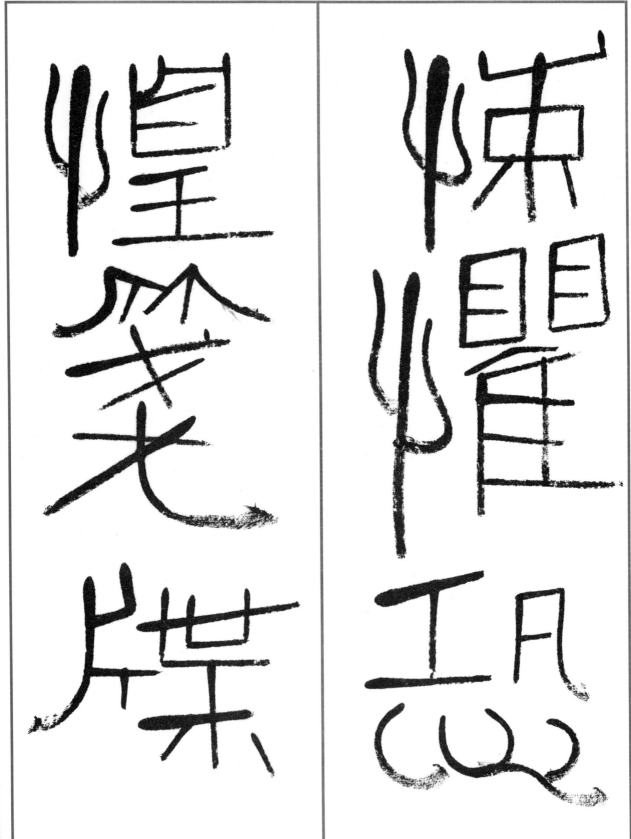

悚惧恐惶笺牒

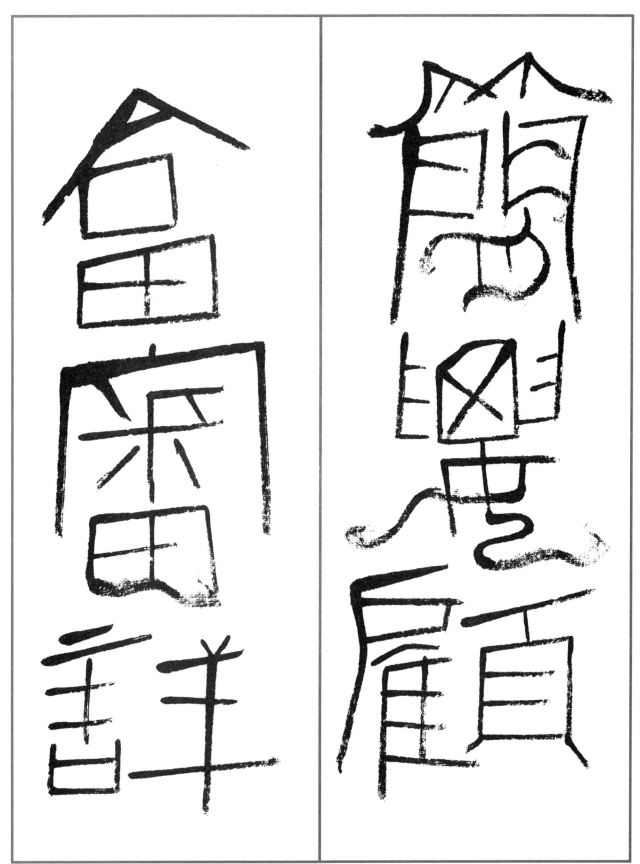

骸垢想浴执热

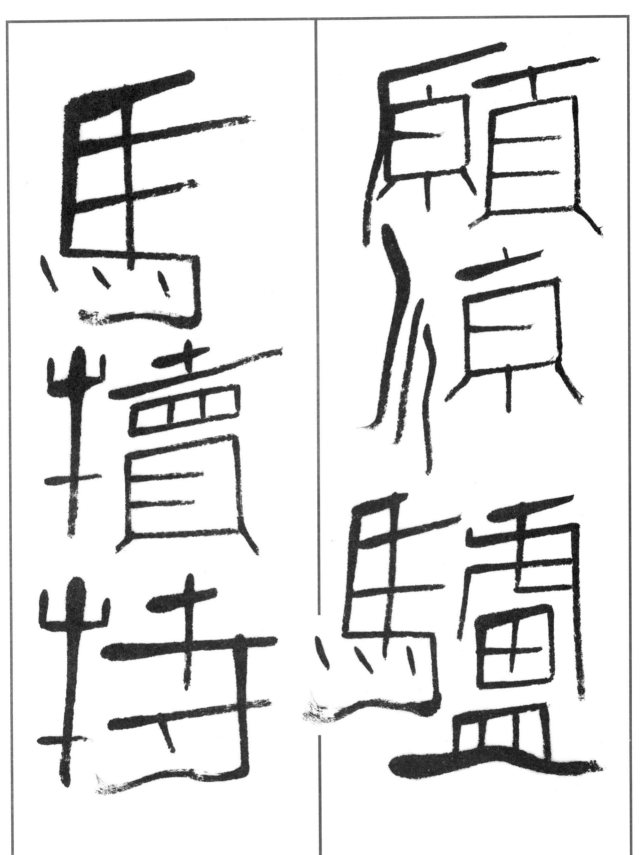

愿凉驴马犊特

149

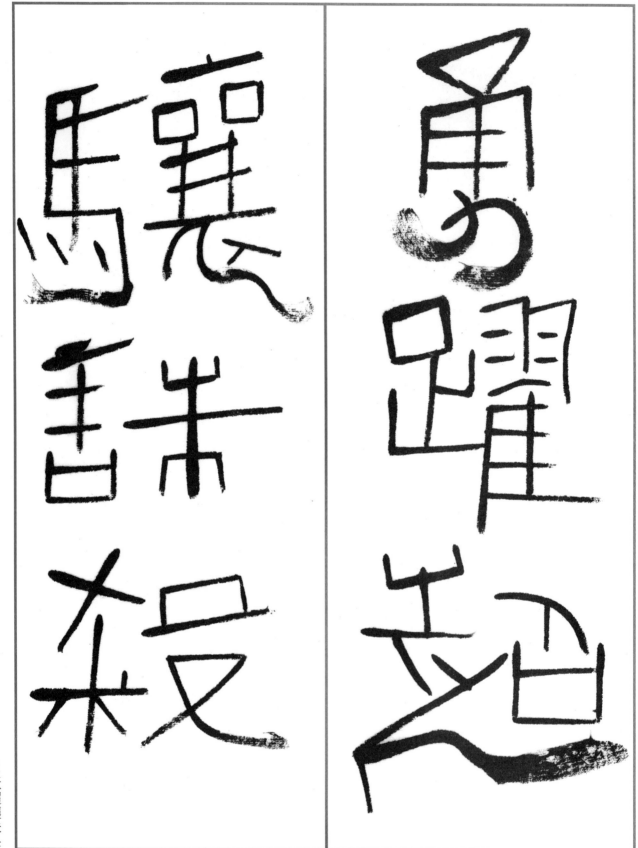

勇跃超骧诛杀

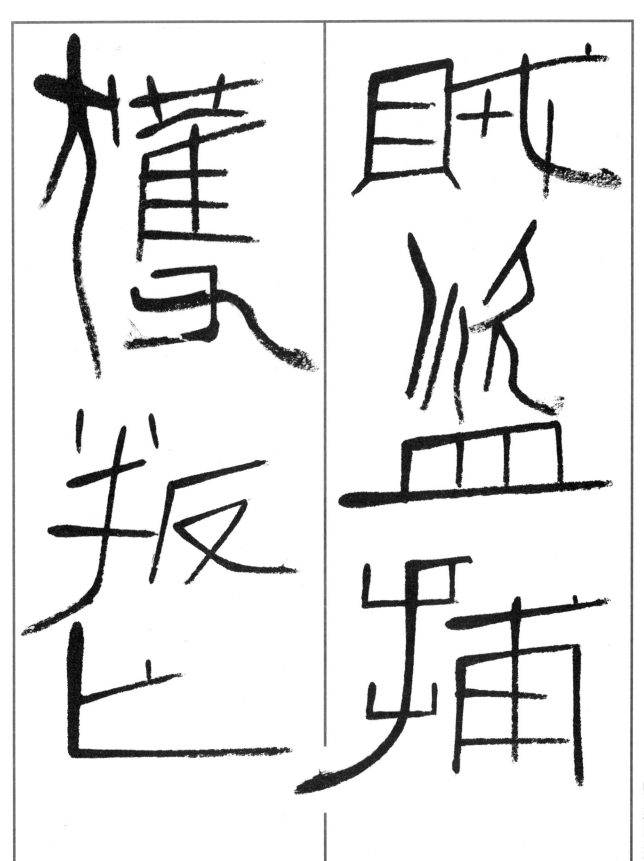

賊盗捕獲叛亡

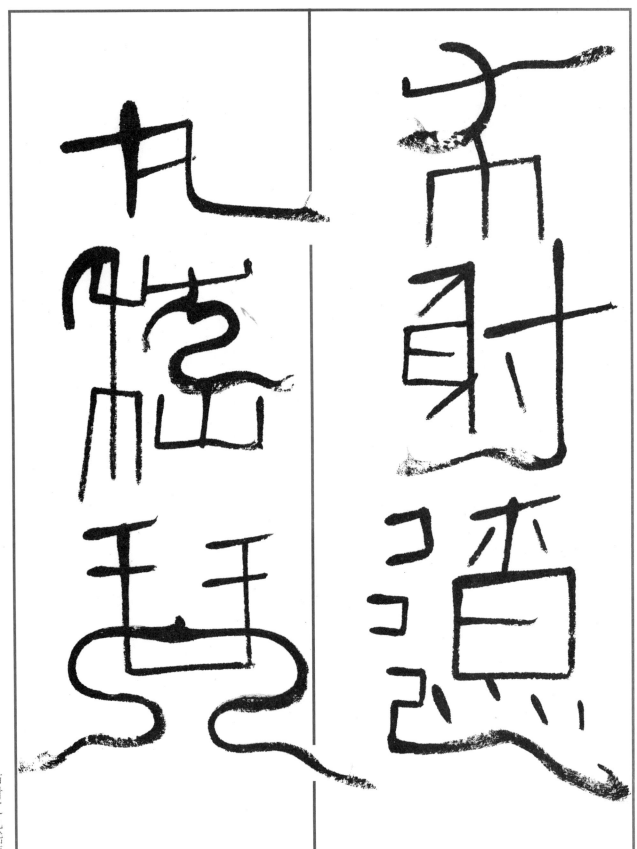

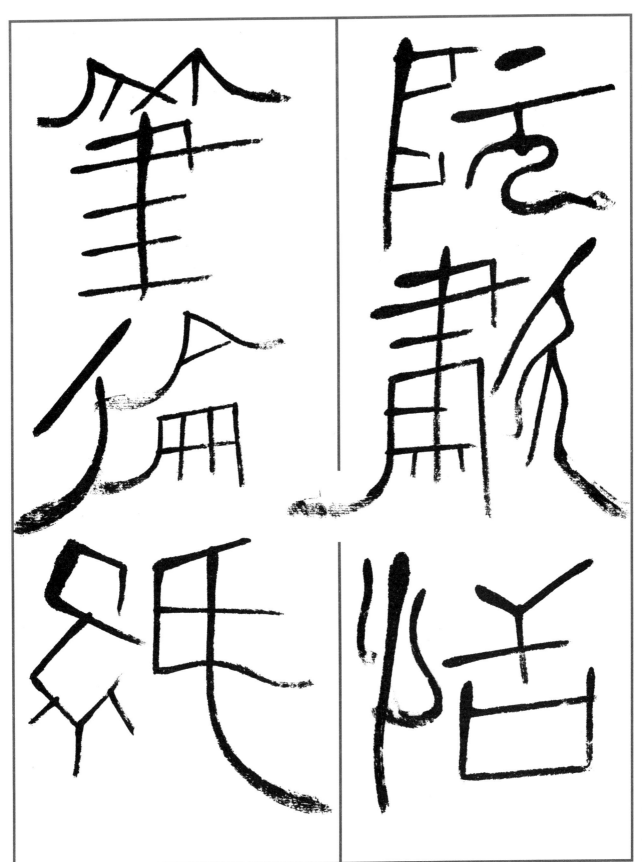

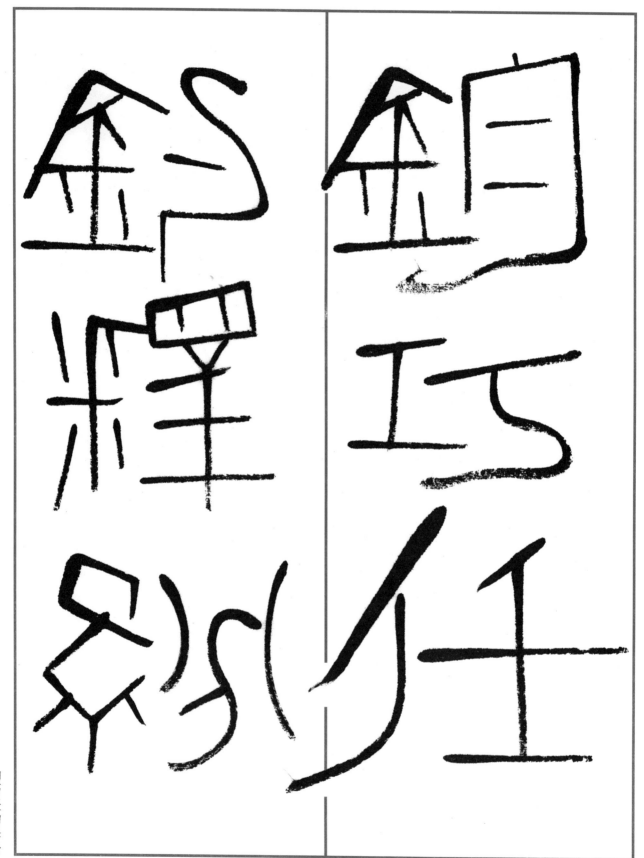

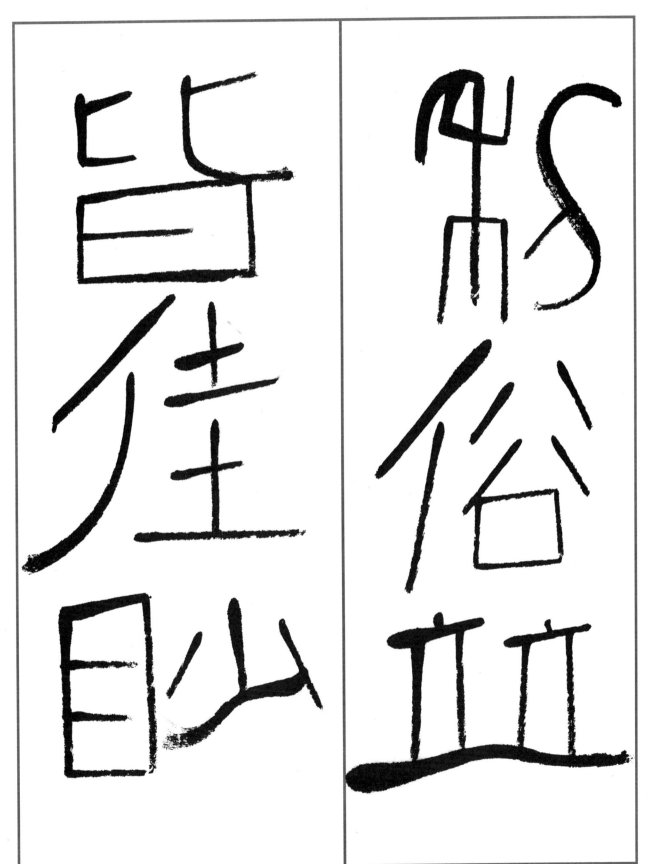

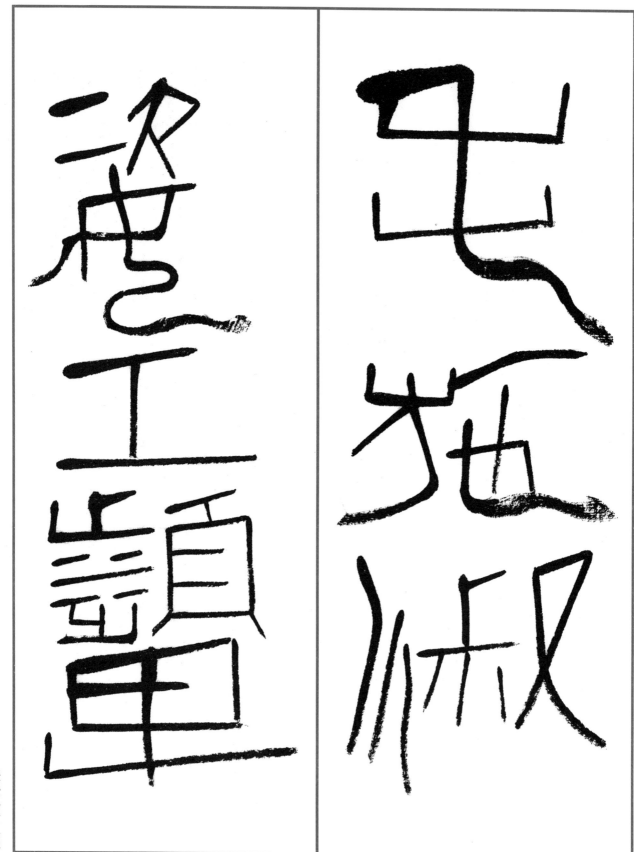

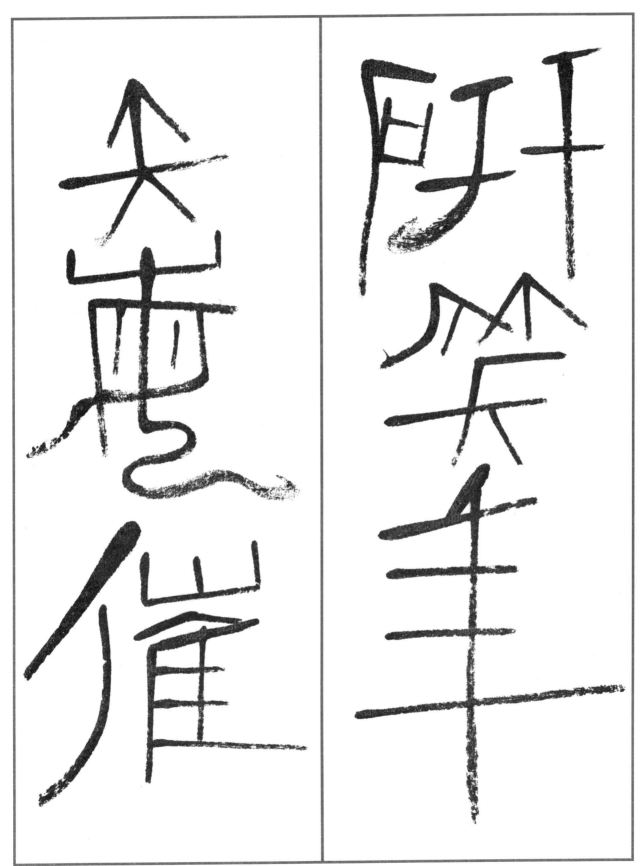

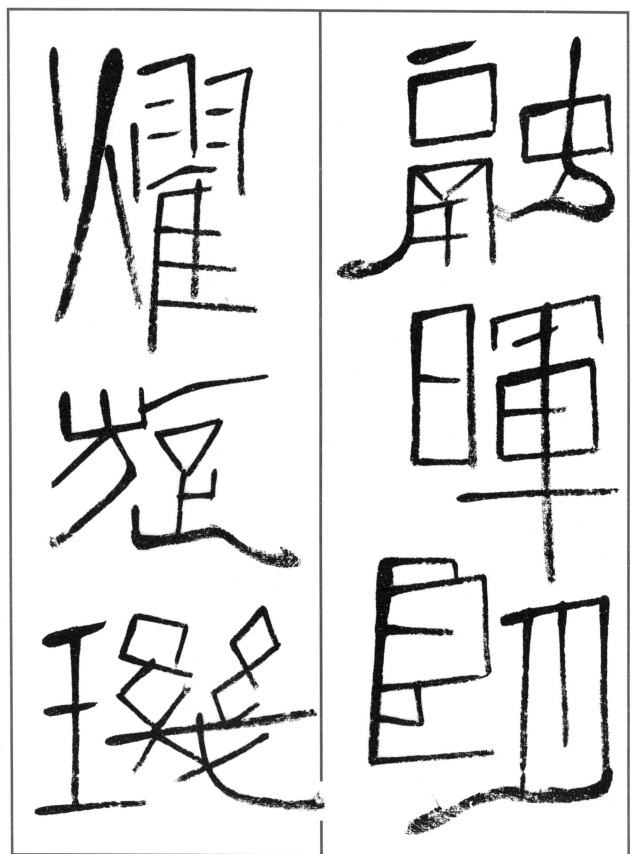

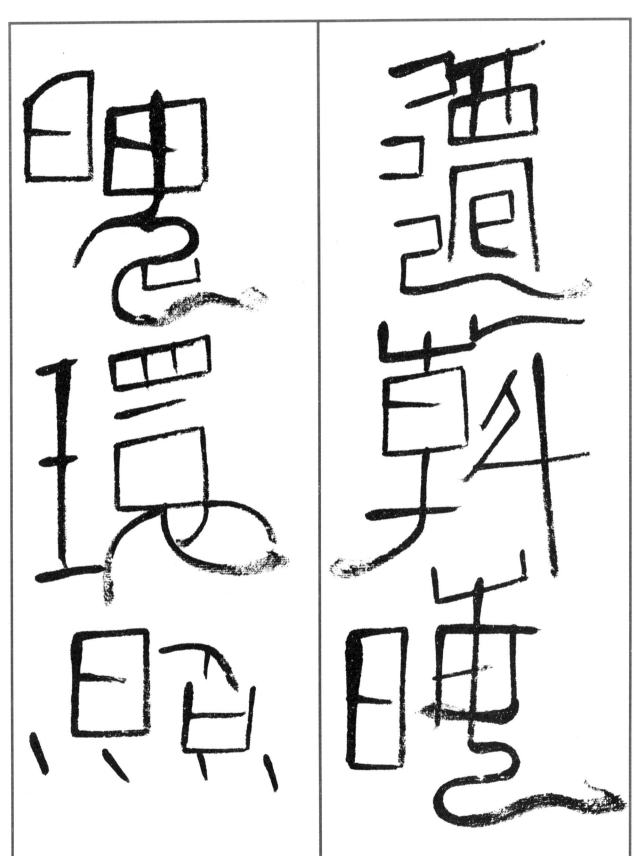

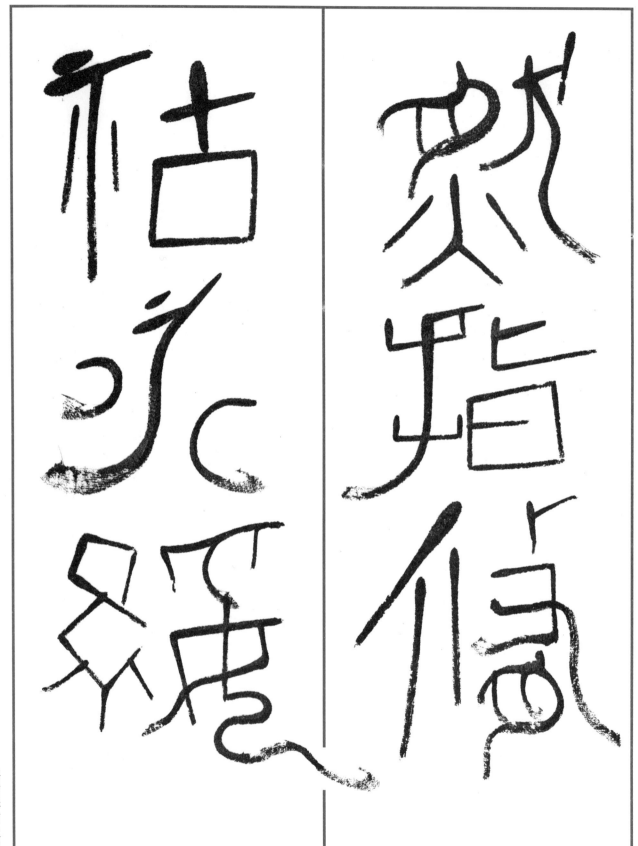

160

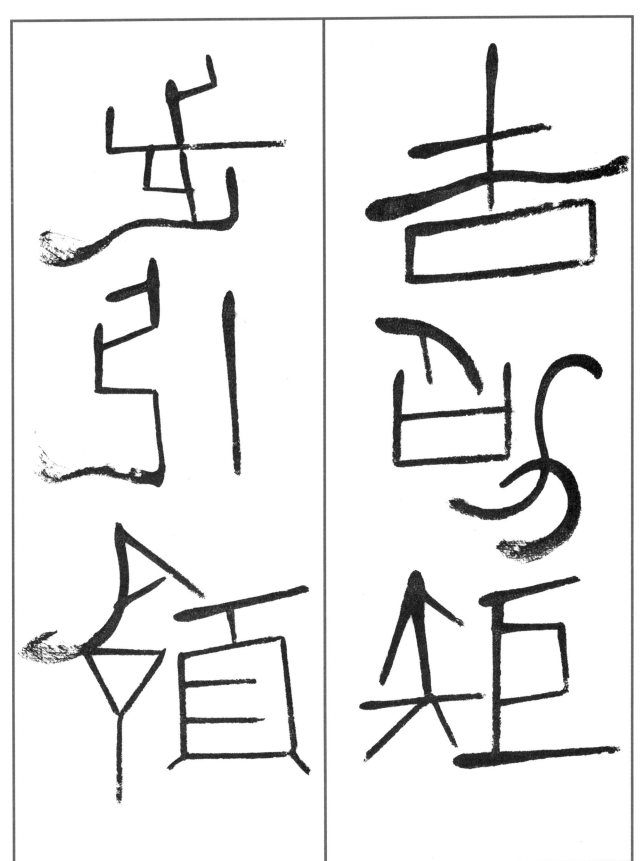

吉劭矩步引领

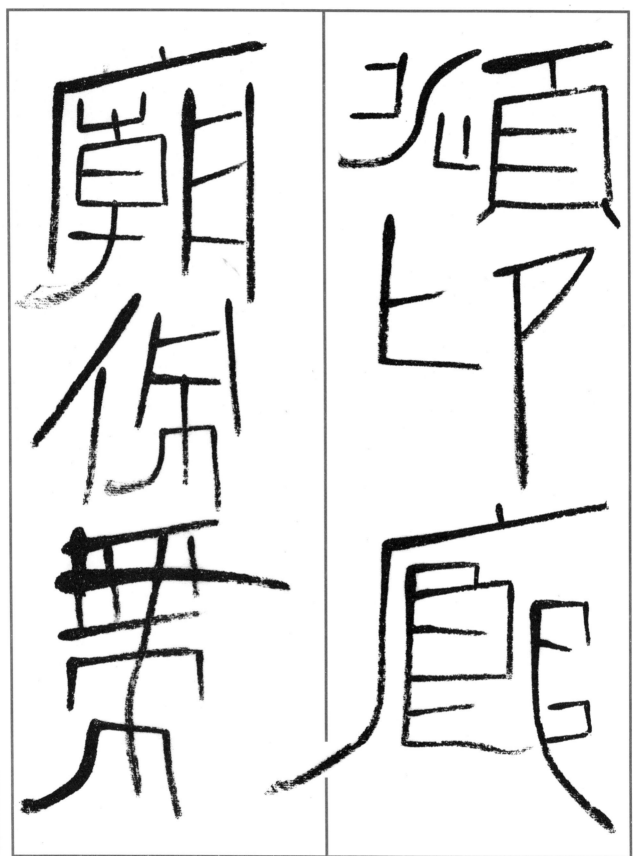

俯仰廊庙佩带

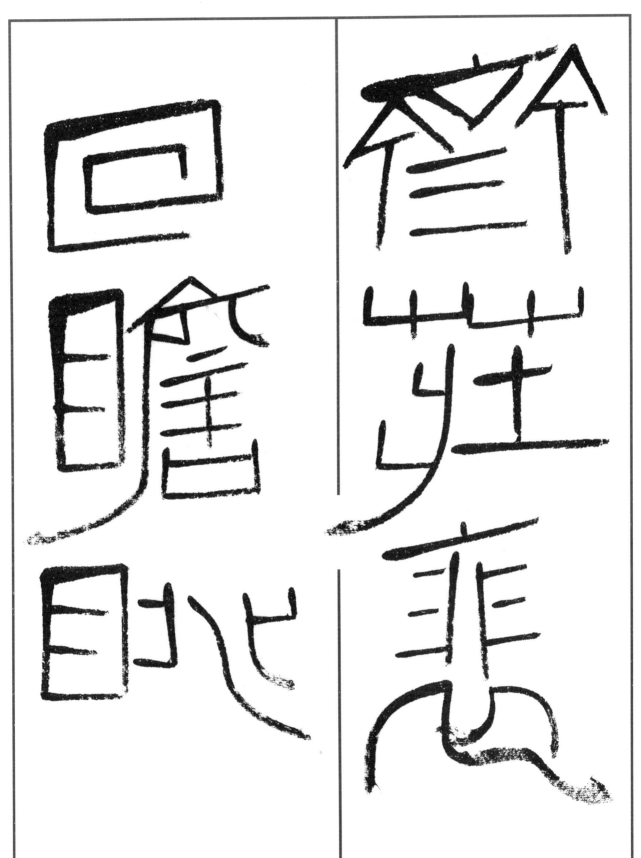

斋庄徘徊瞻眺

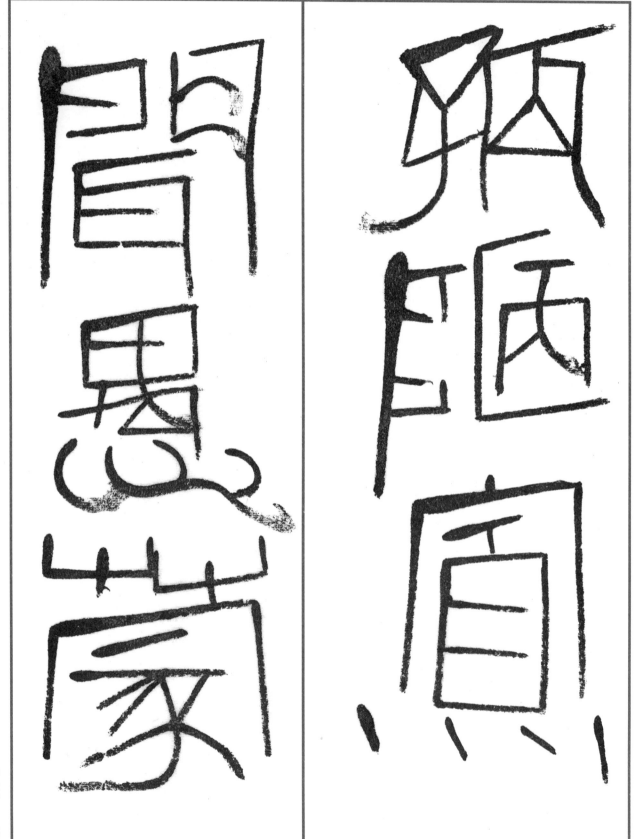

孤陋寡闻愚蒙

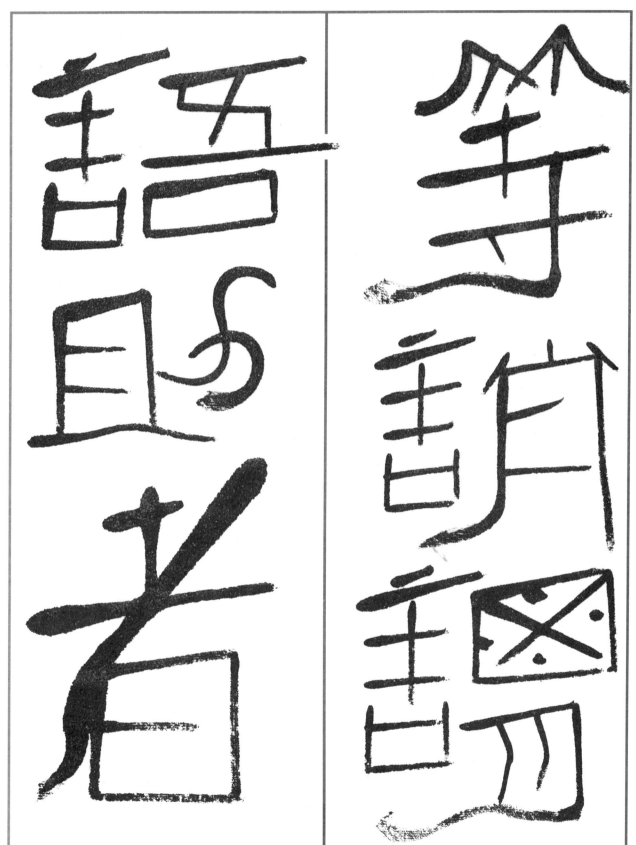

等诮谓语助者

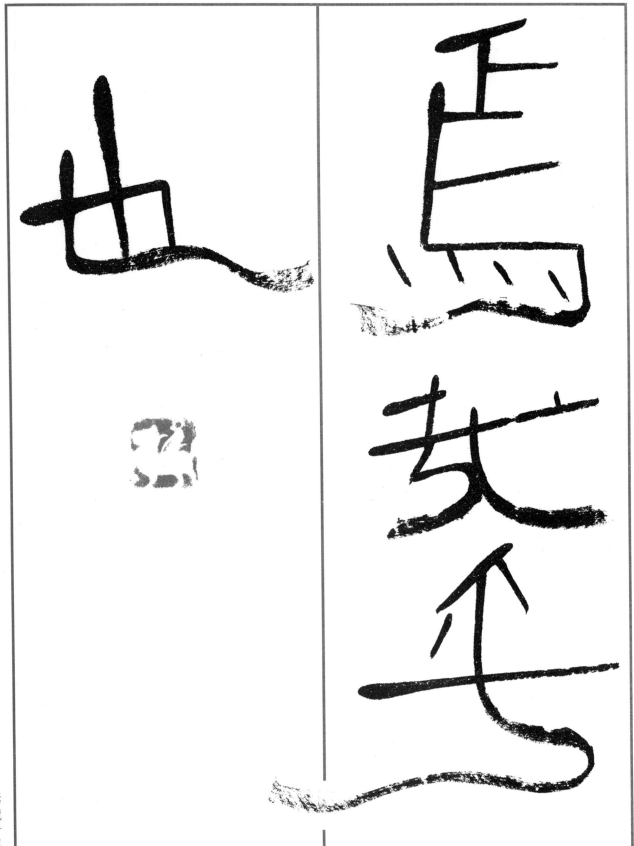

焉哉乎也

书以教家矢本
辨之挥毫闲
台圆出一春
漢篆禁古

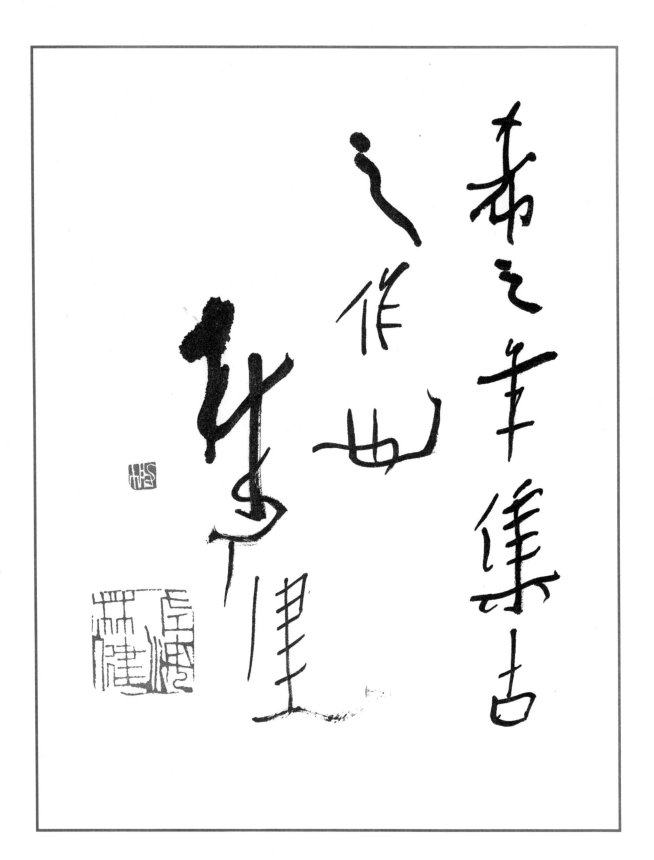

釋文：

天地玄黃，宇宙洪荒。日月盈昃，辰宿列張。寒來暑往，秋收冬藏。閏餘成歲，律呂調陽。雲騰致雨，露結為霜。

金生麗水，玉出崑岡。劍號巨闕，珠稱夜光。果珍李柰，菜重芥薑。海鹹河淡，鱗潛羽翔。龍師火帝，鳥官人皇。

始制文字，乃服衣裳。推位讓國，有虞陶唐。弔民伐罪，周發殷湯。坐朝問道，垂拱平章。愛育黎首，臣伏戎羌。

遐邇壹體，率賓歸王。鳴鳳在樹，白駒食場。化被草木，賴及萬方。蓋此身髮，四大五常。恭惟鞠養，豈敢毀傷。

女慕貞絜，男效才良。知過必改，得能莫忘。罔談彼短，靡恃己長。信使可覆，器欲難量。墨悲絲染，詩讚羔羊。

景行維賢，剋念作聖。德建名立，形端表正。空谷傳聲，虛堂習聽。禍因惡積，福緣善慶。尺璧非寶，寸陰是競。

資父事君，曰嚴與敬。孝當竭力，忠則盡命。臨深履薄，夙興溫凊。似蘭斯馨，如松之盛。川流不息，淵澄取映。

容止若思，言辭安定。篤初誠美，慎終宜令。榮業所基，籍甚無竟。學優登仕，攝職從政。存以甘棠，去而益詠。

樂殊貴賤，禮別尊卑。上和下睦，夫唱婦隨。外受傅訓，入奉母儀。諸姑伯叔，猶子比兒。孔懷兄弟，同氣連枝。

交友投分，切磨箴規。仁慈隱惻，造次弗離。節義廉退，顛沛匪虧。性靜情逸，心動神疲。守真志滿，逐物意移。

堅持雅操，好爵自縻。都邑華夏，東西二京。背邙面洛，浮渭據涇。宮殿盤鬱，樓觀飛驚。圖寫禽獸，畫綵仙靈。

丙舍旁啟，甲帳對楹。肆筵設席，鼓瑟吹笙。升階納陛，弁轉疑星。右通廣內，左達承明。既集墳典，亦聚群英。

杜稿鍾隸，漆書壁經。府羅將相，路俠槐卿。戶封八縣，家給千兵。高冠陪輦，驅轂振纓。世祿侈富，車駕肥輕。

策功茂實，勒碑刻銘。磻溪伊尹，佐時阿衡。奄宅曲阜，微旦孰營。桓公匡合，濟弱扶傾。綺迴漢惠，說感武丁。

169

俊義密勿，眾儒喻寧。晉楚更霸，趙魏困橫。假途滅虢，踐土會盟。何遵約法，韓弊煩刑。起翦頗牧，用軍最精。

宣威沙漠，馳譽丹青。九州禹蹟，百郡秦并。嶽宗泰岱，禪主云亭。雁門紫塞，雞田赤城。昆池碣石，鉅野洞庭。

曠遠綿邈，岩岫杳冥。治本于農，務茲稼穡。俶載南畝，我藝黍稷。稅熟貢新，勸賞黜陟。孟軻敦素，史魚秉直。

庶幾中庸，勞謙謹敕。聆音察理，鑒貌辨色。貽厥嘉謀，勉其祗植。省躬譏誡，寵增抗極。殆辱近恥，林皋幸即。

兩疏見機，解組誰逼。索居閑處，沉默寂寥。求古尋論，散慮逍遙。欣奏累遣，慼謝歡招。渠荷的歷，園莽抽條。

竹橘晚翠，梧桐早凋。陳根委翳，落葉飄颻。游鵾獨運，凌摩絳霄。耽讀玩市，寓目囊箱。屋漏應畏，屬耳垣牆。

具膳餐飯，適口充腸。飽飫烹宰，饑厭糟糠。親戚故舊，老少異糧。妾御績紡，侍巾帷房。紈扇圓潔，銀燭煒煌。

寢眠夢寐，藍筍象床。弦歌酒宴，接杯舉觴。矯手頓足，喜壽康強。嫡後嗣續，祭祀烝嘗。稽顙再拜，悚懼恐惶。

箋牒簡要，顧答審詳。骸垢想浴，執熱願涼。驢騾犢特，駭躍超驤。誅斬賊盜，捕獲叛亡。布射遼丸，嵇琴阮嘯。

恬筆倫紙，鈞巧任釣。釋紛利俗，並皆佳妙。毛施淑姿，工顰研笑。年矢每催，融暉朗曜。旋璣懸斡，晦魄環照。

然指脩祜，永綏吉劭。矩步引領，俯仰廊廟。佩帶齋莊，徘徊瞻眺。孤陋寡聞，愚蒙等誚。謂語助者，焉哉乎也。

《千字文》根据史书记载，是南朝梁武帝在位时期（五〇二—五四九）编成的，其编者是梁朝散骑侍郎、给事中周兴嗣，古人多简称其为《千文》，它在『三、百、千』中虽排在最后，成书时间却最早，也是『三、百、千』中唯一确切知道成书时间和作者的一部书。

《千字文》问世一千四百多年来的历史表明，它既是一部优秀的童蒙读物，也是中国优秀传统文化的一个组

成部分，得到了人们的普遍重视和喜爱。

《千字文》在中国古代的童蒙读物中，是一篇承上启下的作品。它优美的文笔，华丽的辞藻，令任何一部童蒙读物都望尘莫及。

《梁史》中说：『上以王羲之书千字，使兴嗣韵为文。奏之，称善，加赐金帛。』唐代的《尚书故实》对此事作了进一步的叙述，该书说：梁武帝肖衍为了教诸王书法，让殷铁石从王羲之的作品中拓出了一千个不同的字，每个字一张纸。然后把这些无次序的拓片交给周兴嗣，让他编成有内容的韵文。周兴嗣用了一夜时间编完，累得须发皆白。这件事在唐宋两代多有记载，如《刘公嘉话录》、《太平广记》等，其内容与《尚书故实》基本相同。

《千字文》每四字一句，共二百五十句，一千个字。其中有一字重复，即『洁』字，此字在文中出现两次：『女慕贞洁』、『纨扇圆洁』。一些古人曾试图加以修改，如宋人吴枋、明人郎瑛等。

《千字文》通篇用韵，朗朗上口。

《千字文》行文流畅，气势磅礴，辞藻华丽，内容丰富。但由于时代久远，很多内容已不易理解。现依据清人汪啸尹纂辑、孙谦益参注的《千字文释义》将《千字文》的内容作大致介绍。

由汪啸尹纂辑、孙谦益参注的《千字文释义》分为四个部分，称为四章。

从第一句『天地玄黄』至第三十六句『赖及万方』为第一部分；

从第三十七句『盖此身发』至第一百零二句『好爵自縻』为第二部分；

从第一百零三句『都邑华夏』至第一百六十二句『严岫杳冥』为第三部分；

从第一百六十三句『治本于农』至第二百四十八句『愚蒙等诮』为第四部分。

最后两句『谓语助者，焉哉乎也』，没有特别含义，将其单列出来。

《千字文》第一部分从天地开辟讲起。有了天地，就有了日月、星辰、云雨、霜雾和四时寒暑的变化；也就有了孕生于大地的金玉、铁器（剑）、珍宝、果品、菜蔬，以及江河湖海、飞鸟游鱼的盛世景光，即『坐朝问道，垂拱平章。爱育黎首，臣伏戎羌。遐迩一体，率宾归王。鸣凤在竹，白驹食场。化被草木，赖及万方』。

《千字文》讲述了人类的早期历史和商汤、周武王时的时代的变迁。

《千字文》的第二部分重在讲述人的修养标准和原则，即修身工夫。指出人要孝亲，珍惜父母传给的身体，『恭惟鞠养，岂敢毁伤』，做人要『知过必改』，讲信用，保持纯真本色，树立良好的形象和信誉，『信使可覆，器欲难量。墨悲丝染，赞羔羊』。接着文中对忠、孝和人的言谈举止、交友、保真等方面进行了深入的阐述。

《千字文》的第三部分讲述与统治有关的问题。此章极力描绘都邑的壮丽，『宫殿盘郁，楼观飞惊』。京城之中汇集了丰富的典籍和大批的英才，『既集坟典，亦聚群英』，重在叙述上层社会的豪华生活和他们的文治武功。最后描述了国家疆域的广阔和风景的秀美『九州禹迹，百郡秦并……旷远绵邈，岩岫杳冥。』

《千字文》第四部分主要描述恬淡的田园生活，赞美那些甘于寂寞、不为名利羁绊的人们，对民间温馨的人情向往之至。汪啸尹、孙谦益的《千字文释义》认为这部分是讲「君子治家处身之道」，其观点有一定道理，但显得牵强，所以不加采用。《千字文》第三部分讲述上层社会，第四部分讲述民间生活，在层次上是清楚的，完全不必从「治家处身」的角度去理解。

《千字文》与「三、百」相比，版本清楚，面貌原始，这使我们阅读起来更加方便。